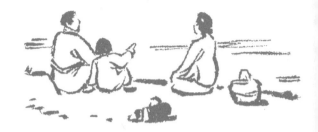

爸 爸 的 畫

豐子愷＿繪

豐陳寶 豐一吟＿著

目錄

編輯小引

這裡呈獻給大家的，是著名漫畫大師豐子愷先生充滿了人間情味的漫畫及他的兩個女兒豐陳寶、豐一吟先生撰作的漫畫趣繹。

陳寶、一吟先生長期以來致力於其父著作的整理研究、漫畫的描摹復原及編纂工作，深得豐子愷先生藝術品質的精髓。本書所選漫畫，盡可能地考定其撰作的年代及背景，凡屬同題異畫或異題而同畫者，均一一收入，以見全貌，以備參比。以這種方法編纂豐先生漫畫，一定會受到喜愛並研究豐子愷先生漫畫藝術的讀者的歡迎。

豐子愷先生的漫畫，善取人間諸相，尤多兒童題材，其中的大部分，皆是以豐家姐弟為模特兒的。陳寶與一吟先生，在六十年滄桑之後，以溫馨親切的文字，朝花夕拾，從頭細數兒時舊事，娓娓道來，讀之令人心動。豐先生漫畫，又多以古詩文意境入畫，陳寶、一吟先生以其深厚的傳統文化學養，以原詩詞為畫演繹，既為畫

作點睛，又使讀者在讀畫的同時得到了古典文學的涵詠。此外，漫畫中所表達的社會風貌及思想觀念，在今天的讀者眼中，會有一種"舊時燕子"的似曾相識之感，讓我們多少可以得到一點懷舊的溫情和回眸一笑的思考。

感謝豐陳寶、豐一吟先生的通力合作，使本書能以現在的面貌與讀者見面。

編者　2000.8

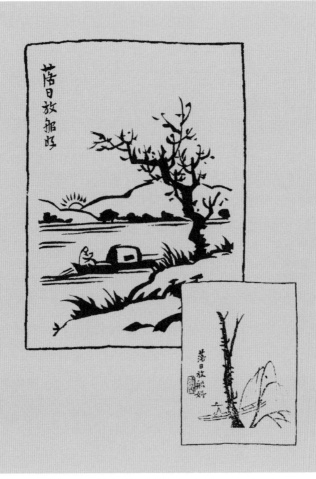

父親的漫畫，在國外是受了日本畫家竹久夢二的影響，也受過蕗谷虹兒的影響。在國內，近代漫畫家陳師曾也給了他很大的啟迪。

陳師曾當時在《太平洋報》發表過《落日放船好》、《獨樹老夫家》等畫，父親看了十分喜愛。喜愛之餘，便加以臨摹。這幅《落日放船好》便是父親以自己的筆調仿照陳師曾的同題漫畫而作的。

（寶）

落日放船好

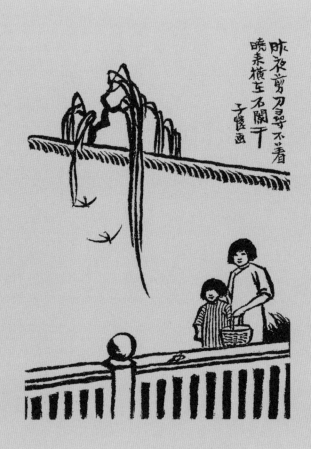

作為畫題的兩句詩，取自清朝吳陶的一首七絕：

藤梢橘刺罥煙鬟，芍藥捎裙露未乾。
昨夜剪刀尋不着，曉來橫在石欄杆。

昨夜兩個姑娘一定是在園裡忙乎了一番，看看夜色越來越濃，便急着回屋，但剪刀怎麼也找不到，無奈，只好先回屋再說。

次日，兩人有事出門，經過石欄杆，才發現原來剪刀好好地躺在石欄杆上。

與這相似的情況，我們自己好像也體驗過。

（寶）

昨夜剪刀尋不着

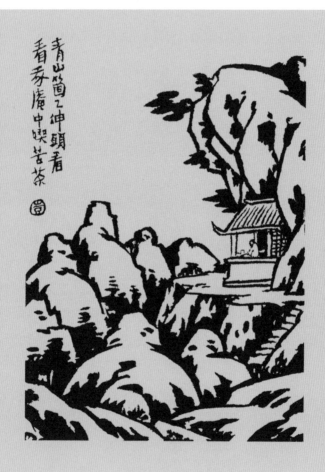

畫題中的兩句詩，取自明朝圓信的《天目山居》一詩。
全詩如下：

簾捲春風啼曉鴉，閒情無過是吾家。
青山個個伸頭看，看我庵中吃苦茶。

詩中的"我"，一定是個富有閒情逸致的隱士。他獨居
在這山間小屋中，吟吟詩，喝喝茶，望望山景，多麼幽
雅！面前一座座的山，在他看來好似一個個人伸着頭在
看，看他坐在庵中吃苦茶。

他有群山為伴，並不覺得寂寞。

（寶）

以群山為伴

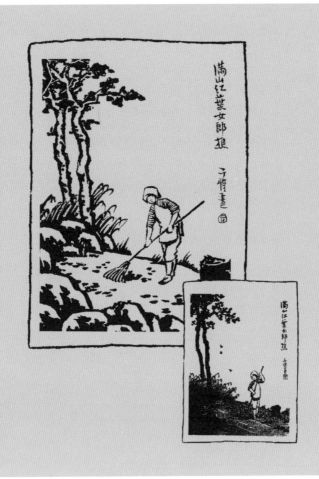

滿山紅葉女郎樵

"滿山紅葉女郎樵"這一句出自曼殊大師（蘇曼殊）的詩《過蒲田》。全詩是："柳蔭深處馬蹄驕，無際銀沙逐浪潮，茅店冰旗知市近，滿山紅葉女郎樵。"

父親1943年就以這最後一句為題作畫，以後又屢屢重作，並着色送人。

可是在"文革"中，1974年批"黑畫"時，這幅畫竟被指責為"誣衊三面紅旗落地"。

所謂"三面紅旗"，是指"大躍進，總路線，人民公社"這三大政策。

為什麼"造反派"說這幅畫是"誣衊三面紅旗落地"呢？原來他們所掌握的那幅畫，樹上掉下來的紅葉恰好是三片。

父親在1974年9月4日給我弟弟的信中說："……有些人神經過分敏捷，豆腐裡尋骨頭。前些時我受批判，主要的是為了一幅《滿山紅葉女郎樵》。……蓋因紅色政權，故不可樵也。……"

真是"欲加之罪，何患無辭"！

(吟)

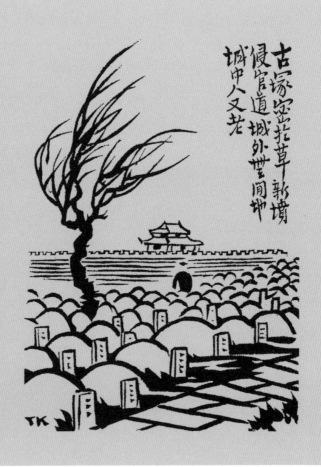

唐朝詩人子蘭作過一首五言詩《城上吟》：

古塚密於草，新墳侵官道。
城外無閒地，城中人又老。

父親用藝術誇張的手法，在城牆外面畫了許許多多墳墩，
像蒸籠裡的白饅頭一般。父親作畫，常喜歡在畫中畫一
棵楊柳，有時還在空中添上一雙燕子；可是在這幅死氣
沉沉的畫裡，他不再畫春意盎然的垂柳，卻畫了一棵在
他筆下少見的枯樹。這大約是為了適應畫面的需要吧！

我覺得，這首五言詩的作者頗有預見：早在公元七八世
紀的唐朝，他就在詩中提出了＂死人與活人爭土地＂的
問題。如今上海郊外土地已十分緊張，雖然大家早已放
棄土葬，習慣於火葬了，但還有不少人要為骨灰盒做個
小墳。上海沒有閒地，便發展到蘇州去，以致蘇州也＂墳＂
滿為患，於是就提倡將骨灰水葬、樹葬、壁葬或塔葬，
以節省土地。然而至今響應者寥寥。

（寶）

「墳」滿為患

1945 年，隨着抗日戰爭的勝利，台灣重新回到了祖國的懷抱。父親有感於此，畫了這幅畫。

他不滿足於在畫面上發揮，還想親自踏上這個失而復得的寶島看一看。

1948 年，機會終於來了。開明書店的負責人章雪村先生率家眷遊台灣，順便去察看"開明"在台灣的分店，邀父親同行。父親帶着我一同前往。

我們在台灣逗留了兩個月，父親根據自己的觀察所得，畫了好幾幅畫，豐收而歸。

(吟)

失子重歸慈母懷

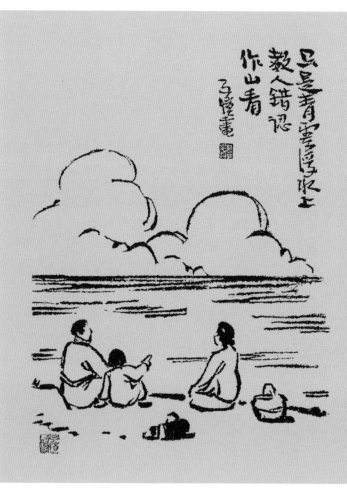

父親喜愛這兩句詩，因其含有哲理（諷刺某些人像煞有介事而其實只是水上浮雲）。他曾於 1941 年以此為題作了一幅畫。到 1963 年，又改變畫面重畫此題，載於 7 月 7 日香港的《新晚報》。誰知大禍臨頭了。

這幅畫被國民黨的《真報》看中，又加上另外幾幅畫，一起登出，冠以"從豐子愷的漫畫看今日之大陸"。這一下完了。這幅畫被指責為"含沙射影地攻擊我國社會主義建設的偉大成就只不過像青雲浮在水面上一樣的虛無縹緲"。

真是欲加之罪，何患無辭！

（吟）

欲加之罪，何患無辭

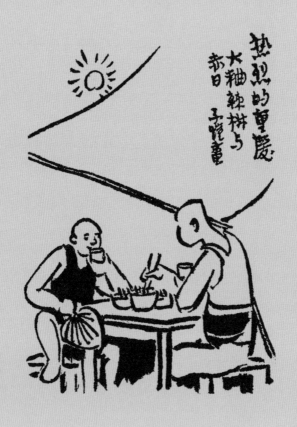

抗日戰爭時期，我們逃難到重慶，重慶與吾鄉石門鎮不
僅語言不同，連飲食習慣也不同。重慶人喜歡吃辣椒。
父親在重慶喝不到正宗的紹興酒。重慶人喜歡喝大麯酒，
那是父親碰也不敢碰的。他只能喝一種叫渝酒的黃酒。

天氣寒冷的時候，我們也喜歡吃一點辣椒。可是重慶人
即使在赤日炎炎的盛夏，也能吃辣椒和大麯。所以父親
稱之為"熱烈的重慶"。

我在重慶住過四年，不僅學會了講四川話，也學會了吃
辣椒，對這個城市還相當懷念呢！

(吟)

熱烈的重慶

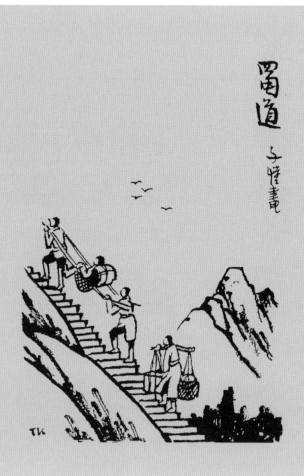

唐朝李白寫過《蜀道難》一詩，詩中有"蜀道難，難於上青天"之句。可見蜀道之難，自古聞名。如果年邁、體弱或一時有病，爬不動山，就需坐轎子。四川有一種簡易的轎子，叫做"滑竿"。滑竿是由兩根竹竿中間綁一塊由竹片編成的小蓆構成，人躺在蓆上，由兩人扛了上山。還有一種更簡單的滑竿：兩根竹竿上掛下兩塊小木板，高的一塊坐人，低的一塊擱腳。

遊峨嵋山時我坐過滑竿，覺得上山時還可以，下山時很怕，人似乎要掉下來，必須雙手緊緊扶住兩旁的竹竿。

（寶）

滑竿

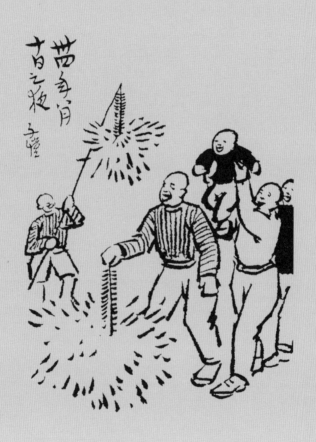

1937 年 11 月，父親帶着我們全家躲避日寇，背井離鄉，逃難一直逃到重慶。

終於熬過了漫長的八年，於民國卅四年即 1945 年 8 月 10 日的晚上，聽到了日本侵略軍投降的喜訊。

父親在《狂歡之夜》一文中說：“處處響着爆竹聲。我擠向一家賣爆竹的舖子，好容易擠到了舖子門口。我摸出鈔票來，預備買兩串爆竹。那舖子裡的四川老闆正在手忙腳亂地關店門，幾乎把我推出門外。我連喊‘買鞭炮，買鞭炮’……把手中的鈔票高舉送上。老闆娘急忙收了鈔票，也不點數，就從架上隨便取了兩包爆竹遞給我……他們的門就關上了。”

這幅畫裡畫的就是這天晚上的情景。不過，畫的可不是父親自己，因為他是有鬍子的。

狂歡之夜

(吟)

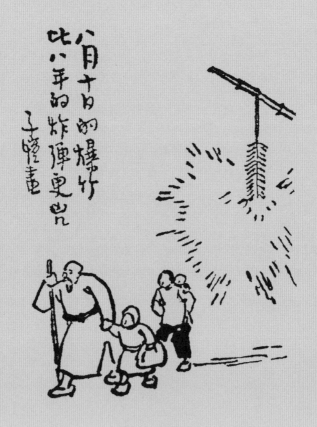

1945 年 8 月 10 日，傳來抗日戰爭勝利的消息，萬眾歡騰，爆竹齊鳴。

那麼，過後父親為什麼說"八月十日的爆竹比八年的炸彈更兇"呢？

這幅畫於 1946 年 12 月 2 日發表在上海的《立報》上。自從抗戰勝利到次年 9 月，這一年的時間裡，父親吃盡千辛萬苦，才得率着我們回到江南。先是船票難買，無法"即從巴峽穿巫峽，便下襄陽向洛陽"，而只得北上繞道走隴海路。因逢內戰而半途折回，盤川耗盡，他鄉臥病。途中戒嚴，露宿街頭。嘗盡種種艱辛，才得回到江南。

無怪乎父親說：這次復員，等於又一次逃難。勝利的爆竹聲，甚至比八年的炸彈更兇。

(吟)

復員比逃難更苦

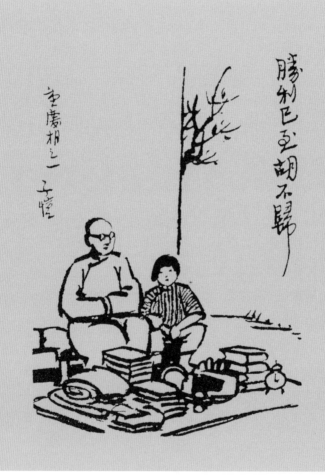

抗日戰爭勝利了，勝利已至胡不歸？原來是知識份子太窮，沒有盤川。怎麼辦？只有變賣一切家用器什、文具書籍。而且親自擺地攤。

說起擺地攤，我是內行。我家每逃到一地，必須買一些傢具、炊具和雜物。後來要換一個城市了，便擺地攤把這些東西賣掉。這時候，父親往往是東奔西走張羅車舟，只有母親和我守地攤。但母親是大戶人家出身，不習慣於拋頭露面與人家討價還價。所以每次有人來問價格時，她連忙逃進家門，留下我對付買主。我當時還小，到一地，就學會了當地的方言，正好對付買主。小孩子不覺得難為情，只覺得好玩。

<div style="text-align:right">（吟）</div>

母親連忙逃進家門

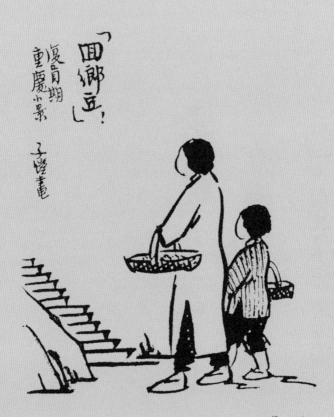

"回鄉豆" 原來的名稱是"茴香豆"。茴香是一種可充作調味香料的植物。用茴香煮的老蠶豆,叫做"茴香豆"。但現在大約由於放的香料更多,所以改稱為"五香豆"了。在魯迅小說《孔乙己》中,還稱"茴香豆"的。

抗日戰爭勝利了,想回鄉,但沒有盤川。於是母女兩人煮一點茴香豆沿街叫賣,多少可以賺一點錢。

父親聽到這叫賣聲,認為這不是"茴香豆",而是"回鄉豆",因為她們是為了要回鄉才賣豆的。

(吟)

「回鄉豆」

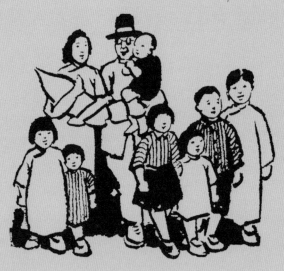

從 1937 年到 1945 年，抗日戰爭共延續八年之久。勝利後沒有能力馬上回家鄉的（就像我家那樣），便延到次年才得回去。

如果這個男子 1937 年逃亡出去，次年就結婚，然後，一年生一個孩子，九年正好成了十口之家。

那時候，沒有"計劃生育"。我的母親就生過九個孩子（如果連小產的一個也算在內，共十個），死了一男一女，也還剩下一大串。不過，我以上的，都是抗戰前出生的，只有一個"抗戰兒子"，便是我弟弟，生於 1938 年。

畫題中所謂"復員"，是指抗戰勝利後的回歸，也就是從戰時狀態轉入和平狀態。

（吟）

一人出亡十人歸

十年骨肉
團圓在
二度還
白髮人

復員相
之一
子愷畫

抗日戰爭爆發，年青人背井離鄉，遠走大西南。兩老不肯同行，留在淪陷區。八年抗戰勝利了，年青人變成了中年人，兒女一個個生出來。幸而都安然無恙。

復員回到家鄉，父母已經兩鬢斑白，然而骨肉團團，一個也不缺。"——交還白髮人"時那種心情，絕非長久生活在和平環境中的人所能體會。

至於說"十年骨肉團團在"而不說八年，是因為抗戰勝利後舟車擁擠，不是每個人都馬上能回去的。我家就是等了一年才得重歸故里。

<div style="text-align:right">（吟）</div>

一一交還白髮人

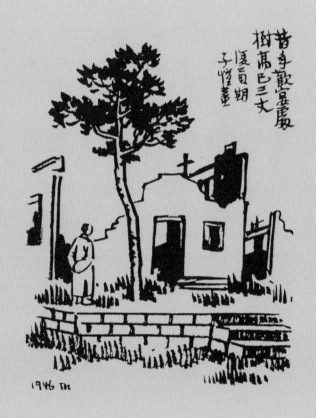

昔年歡宴處

樹高已三丈

淒涼數朝

子愷畫

1946 TK

1937 年 11 月 6 日，家鄉浙江石門灣（今屬桐鄉市）遭日本飛機轟炸，全鎮頓成死市。緣緣堂——1933 年建造的一座樓房——後門外不遠處落下炸彈數枚，我們全家當天就避到鄉下雪姑媽所在的南深浜，沒想到 11 月 21 日就與緣緣堂不告而別，從此開始了八年離亂的逃難生活，直到 1945 年抗戰勝利後，才於 1946 年返回江南，暫住在上海朋友家。歇息幾天之後，父親便下鄉去憑弔石門灣故居。

憑着荒草地上一排牆腳石，父親好容易認出了他的書桌所在的位置。"一株野生樹木，立在我的書桌的地方，比我的身體高到一倍。許多荊棘，生在書齋的窗的地方。"父親的心情無法形容，"次日就離開這銷魂的地方，到杭州去另覓……新巢了。"這幅畫追憶了父親當時憑弔的景況。

（寶）

憑弔緣緣堂廢墟

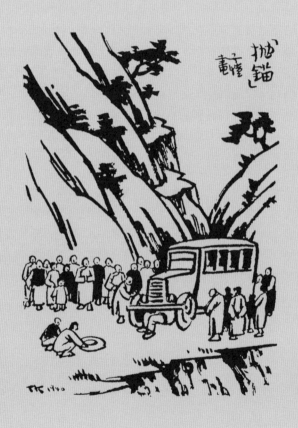

我們在抗日戰爭的時候逃難到大西南，起初是坐船，後來則往往是坐汽車。西南地區多山，汽車盤山而行，險峻得很。遇到"拋錨"（即汽車壞了），更不堪設想，哪裡像現在這樣可以打拷機求救。一切得靠自己。司機往往有一個助手同行，我們這些孩子們對這助手最感興趣也最崇拜，因為他會修車。我們覺得修車比開車更了不起。

瞧，一車人在深山裡束手無策，全虧那助手探身入車底修理，才得重登旅途。不然的話，今天只得在荒山裡宿夜了。畫中的乘客們屏息靜氣，甚至還有兩個畢恭畢敬蹲着準備隨時幫忙的人，畫面十分生動傳神。

因為這個印象太深刻了，所以後來我們自己"辦小人家家"時，也常常給硬紙糊的卡車配備司機之外的助手。

（吟）

修車比開車更了不起

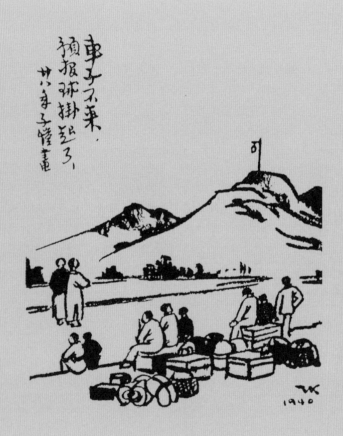

抗戰期間，父親曾在浙江大學任教，當時（1939年）我家隨浙大逃難到廣西宜山（今宜州市）。在那裡住了半年多後，日寇攻南寧，浙大囑師生員工各自逃往貴州指定地點。我家與浙大教育系心理學教授黃羽異（黃翼）先生一家合僱一輛汽車，講好送到貴州都勻，並付了定洋，約好在某一地點等候。到了開車那天，大家一早來到約定地點等車，豈知汽車杳無蹤影。等了半天，車子還是不來，卻望見山上掛起了預報球。所謂預報球，就是告訴居民敵機正在飛向此城市。敵機靠近到一定程度，再加一個球——掛兩個球，稱為警報球，發出空襲警報，告訴大家趕快躲進防空洞。敵機飛到城市上空時便發緊急警報。當時掛出了預報球而行李盡在路旁，真是逃也不好，不逃也不好。幸而警報不來，但汽車也不來！我們受騙了，白白丟了定洋。

（寶）

逃也不好，不逃也不好

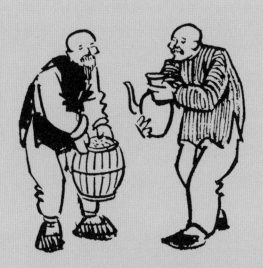

物物交換

法幣，指 1935 年 11 月國民黨政府發行的一種紙幣。關金，指 1931 年 5 月國民黨政府發行的"海關金單位兌換券"，簡稱"關金"；1942 年 4 月，作為紙幣的一種，與法幣並行流通。當時物價不斷飛漲，民不聊生。米價漲得快，上午一個價，下午又是一個價。有人知道上午的米價，下午拿了鈔票去買 10 斤米，豈知又漲價了，所拿的錢只夠買 5 斤了。

於是，老百姓之間就索性以物換物，簡直回復到了物物交換的古代。這幅"一壺酒換一斗米，不識關金與法幣"，講的就是當時的民間實況。

(寶)

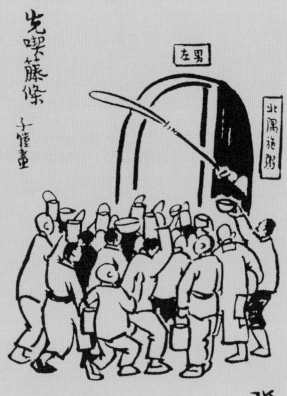

1934 年夏，家鄉浙江石門灣一帶大旱，老天爺一直不下雨。氣溫保持在 35℃以上的日子長達 55 天，極端高溫 40.2℃。田中禾稻全枯焦。農民顆粒無收，家家斷炊。為了救濟農民，石門灣鎮上設了幾個施粥處，北隅是其中的一處。四郊農民一早出來討施粥吃。為了不使男女混雜，施粥處分為"男左"、"女右"兩處，畫中是"男左"的一處。

施粥處擁擠不堪。警察拿了籐條抽人，算是維持秩序，這就使可憐的飢餓人群未吃粥，先吃籐條。

<div align="right">（寶）</div>

未吃粥，先吃籐條

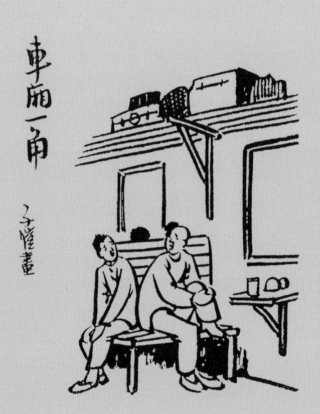

車廂內這種現象，想必你們經常看見，甚至親身遭遇過。先坐的人，佔了坐位的一大半，而且認為理所當然，彷彿這是在他自己家裡。

其實，豈止車廂內，在我們的生活中，這種現象也比比皆是。

在我們的住房條件還沒有得到改善之前，幾家人家合一個廚房，或者合一個公共走廊。於是先住進來的人家就在廚房裡佔領很多地方，或者在公共走廊裡不屬於自己範圍的地方堆上許多無用的器物。

處處想佔便宜，其實反而吃虧了。因為這種人喪失了做人的起碼品德。是失去了，而不是佔有了。

(吟)

車廂與社會

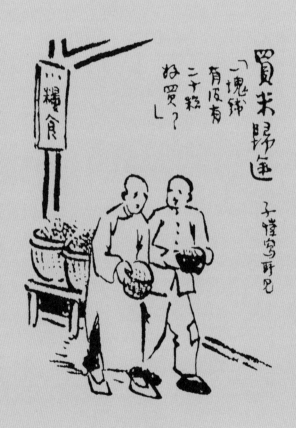

抗戰時期，在重慶曾流行這樣一句話："領來的米，買來的肉，解除警報禮拜六。" 當時米價貴，肉難買，警報頻頻。所以說，最開心的時刻便是公家發下米來（當時公務員有時可領到公家發的米），自己排隊好不容易買到了肉，警報解除了，而且正逢星期六，全家得以團圓，安心地吃一頓有肉的飯。這豈非最開心的時刻！

抗戰勝利後，滿以為不再會有這種情況。豈料物價飛漲。1947年6月3日登載在上海《申報》上的這幅畫，描寫"買米歸途"，兩個貧窮的公務員自語說："一塊錢有沒有二十粒好買？"

物價漲到如此程度，日子真難過。褲子可以打了補丁再穿，飯總不能不吃呀！

（吟）

一塊錢有沒有二十粒好買？

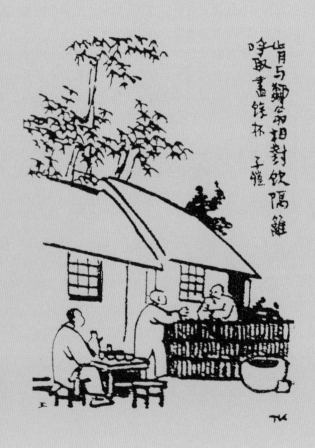

"舍南舍北皆春水，但見群鷗日日來。花徑不曾緣客掃，
蓬門今始為君開。盤餐市遠無兼味，樽酒家貧只舊醅。
肯與鄰翁相對飲，隔籬呼取盡餘杯。"這是杜甫的詩《客
至》。

好一派田園風光。尤其是最後兩句，充滿了鄰居之間的
人情味。

父親很喜歡飲酒。他覺得獨酌不夠味，希望有一個酒伴。
住在上海的房子裡，鄰居之間往往是"老死不相往來"，
所以他羨慕"隔籬呼取"的情景。在實際生活中做不到，
畫一幅畫也可聊以自慰。

<div style="text-align:right">(吟)</div>

隔籬呼取盡餘杯

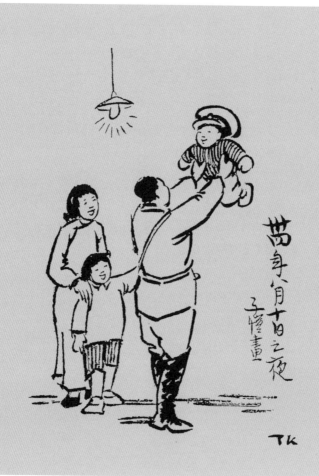

1945 年（民國卅四年）8 月 10 日，這是我終生難忘的一天，就像 1976 年 10 月 6 日傳來 "四人幫" 被打倒時一樣高興。

十年浩劫，八年抗戰，這是老一代人經歷過的兩大劫難。8 月 10 日之夜，傳來日本侵略軍無條件投降的喜訊，我們在重慶別說有多高興了。父親在上一年中秋的次日，就心血來潮地填了一首《賀新郎》，其中有句云："來日盟機千萬架，掃蕩中原暴寇。便還我河山依舊。"父親一直盼望着 "漫卷詩書喜欲狂" 的日子，如今總算盼到了。誰知勝利後數月內，物價飛漲，交通困難，把勝利的歡喜消除殆盡。不過這是後話。在當時，確實是到了 "喜欲狂" 的地步。

畫中的男人當然不是我父親。一則因為父親不是軍人；二則我那七歲的弟弟新枚，當時正在重慶附近歌樂山的醫院裡治大腦炎，不可能被他高高舉起。

(吟)

和平萬歲

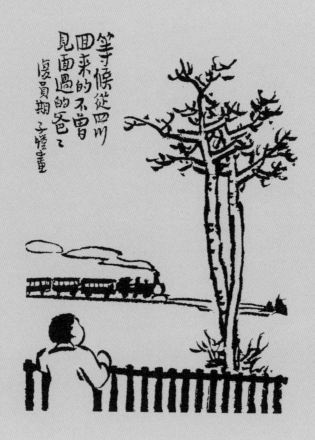

等候從四川
回來的不曾
見面過的爸爸

復員期 子愷畫

抗戰期間，常有這樣的情況：讓家屬留在家鄉，自己因工作關係隨單位去大後方。這男孩與他所等候的爸爸從來沒有見過面。因為他出生的時候，爸爸已經遠走他鄉。因為大肚子的媽媽行動不便，就只好留下不走。孩子生下後，在身邊沒有爸爸的情況下長大，只聽媽媽時常講起爸爸，卻從來不曾同爸爸見過面。

八年抗戰終於勝利，爸爸可以回家團聚了。孩子興奮地在等火車，火車裡載着他的爸爸。媽媽呢？大概她讓孩子在這裡等，自己先去買月台票（即站台票）了。

畫中"復員期"三字，指各部門從戰時狀態轉入和平狀態的時期，這裡具體是指回返江南。

（寶）

爸爸回家來團聚

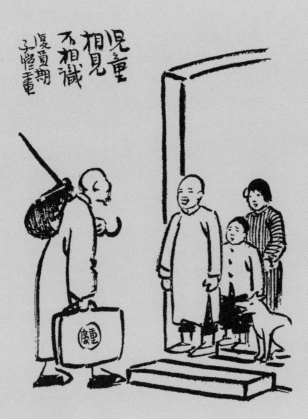

唐朝詩人賀知章《回鄉偶書二首》，其一為：

少小離家老大回，鄉音無改鬢毛衰。
兒童相見不相識，笑問客從何處來。

抗戰勝利後，由於交通困難，我家到 1946 年夏才從大後方回到江南。當父親第一次還鄉探望故里——浙江石門灣時，那裡已成一片廢墟，不可復識。鄉親們看見父親一行人操着道地的石門灣土白邊走邊談時，覺得十分驚奇：這小鎮上怎麼來了一群陌生人，說話卻全是本地口音！後來，父親聽見背後有人竊竊私語："豐子愷！""豐子愷回來了！"但父親一路走着，卻不見一個認識的人，因為這些人抗戰前都是孩子或少年，現在都已變成成人。父親若要認識他們，只有問他的父親叫什麼。父親說，"兒童相見不相識，笑問客從何處來" 這兩句詩，從前是談談而已，想不到如今自己做了詩中的主角！

這幅畫便是有感於上述情況而作。

（寶）

笑問客從何處來

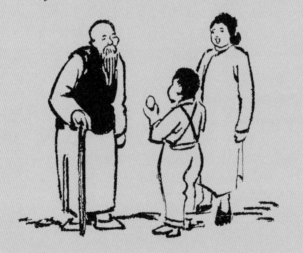

買雞蛋不要錢？

孩子在學校裡做過應用題。今年 200 元一個，去年 100 元一個，前年 50 元一個。依此類推，公公小時候，買雞蛋豈不是不要錢了？

"物價飛漲"——今日的孩子恐怕都沒有這個概念。但在 1937–1945 年的抗日戰爭時期，乃至抗戰勝利後的最初幾年，用"飛"字來形容物價的漲，是再貼切不過了。有時帶了錢出門買物，走到商店門口，就在這段時間內，要買的東西價錢已漲了。錢不夠，買不成！

我家兄弟姐妹多，媽媽不可能工作。在那段歲月裡，全靠爸爸一個人掙錢養活我們七個孩子和媽媽，還有一個姑媽和外婆。一個人養活十個人，好辛苦！幸而那時伙食費比較低廉，不像現在，伙食費成了生活的主要開支。

(吟)

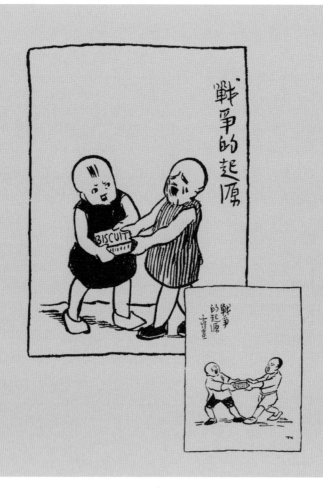

兩個男孩搶一盒餅乾，終於打起來。

世上有些侵略戰爭和反侵略戰爭，不也是這樣嗎？只不過不是搶餅乾，而是侵犯別國的領土。你來搶我的地盤，我當然要爭回來。

以小喻大，這原是父親作畫、寫文的表現手法之一。

戰爭的起源

但是一到了"文革"時期，這幅畫就受到了批判。"造反派"們說："財產的私有制及階級的存在是戰爭起源的唯一原因。"又說："豐子愷把剝削階級為掠奪私利而戰和勞動人民為捍衛本階級利益而戰這兩個截然不同的事情混為一談。在 1947 年解放戰爭中豐子愷拋出這幅黑畫，其目的是為了美化剝削階級的代表蔣介石，為他的反共反人民非正義戰爭開脫罪責……用心何其毒也！"

乖乖！一幅小小的畫，竟被拔高到為蔣介石開脫罪責。現在看來，似乎可笑。但在當時，卻是認真地批判，迫使你不得不"低頭認罪"。

（吟）

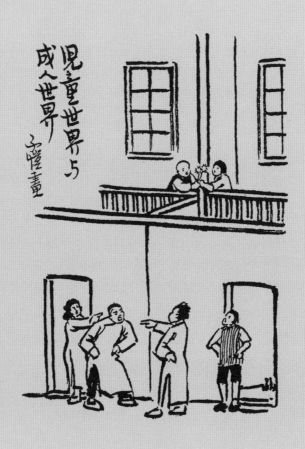

孩子們即使鬧翻了臉，甚至打起來，但沒多久又和好了。因為他們心地純樸、天真，不像有些大人，勾心鬥角，心地狹窄，易記仇，講幫派。你看，畫中的兩家男主人吵架，各自的妻子還在後面幫腔，而自家樓上的兒女卻隔着欄杆送花朵。

父親在《華瞻的日記》一文中曾以孩子的口吻說："像我們這樣的同志……何必分作兩家？即使要分作兩家……盡可你們大人作一塊，我們小孩子作一塊，不更好嗎？""這個'家'的分配法，不知是誰定的，真是無理之極了。想來總是大人們弄出來的。"

願天下的大人不要如此執着，向孩子們學習一下，給鄰居送一朵花吧！

(吟)

向孩子們學習

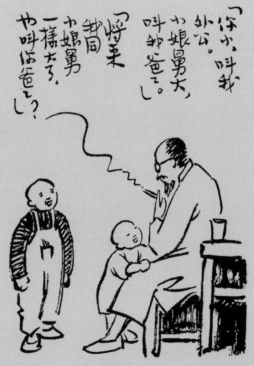

這幅畫是我家生活的寫照。我的弟弟新枚是抗戰時期（1938年）出生的"末拖兒子"。我二姐宛音的大兒子宋菲君出生於1942年，比我弟弟只小三歲。這裡畫的就是他們甥舅兩人，都很像。這位爸爸兼外公，尤其像，可算作父親的一幅側面自畫像。

菲君天真爛漫的預言叫人發笑。如今他已長大到年近六旬，但還是只能叫爸爸為外公，升不了級！他現在已是光電研究所所長，教授，成了國家級"有突出貢獻的科學技術專家"，對於外甥不能因年齡的增長而升級成為與娘舅同輩——這個簡單的道理，他當然早已懂得了吧！

（吟）

大外孫，小娘舅

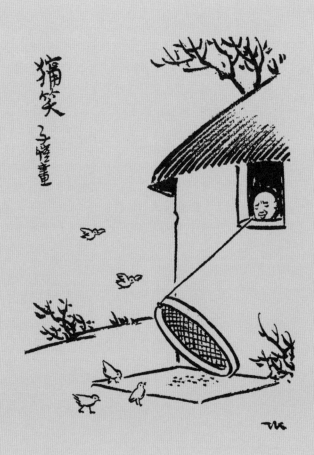

捕鳥

在農村，孩子們喜歡捕鳥。捕鳥有各種方法，其一是用一根短棒支起一隻大竹匾，在匾下撒些稻穀。短棒上縛有一根繩子，繩子的另一端操縱在捕鳥人手裡，那人躲在隱蔽處。慢慢地，各種各樣的鳥悄悄飛來啄食匾下的稻穀。捕鳥人伺機將繩子一拉，匾下的鳥全被罩住了，有稻雞、角雞、藍背、麻雀……可憐活潑潑的鳥兒就成了階下囚、盤中餐。

你看窗內那個捕鳥人，只見他一臉的獰笑。

這是父親為魯迅的小說《社戲》所作的插圖。

（寶）

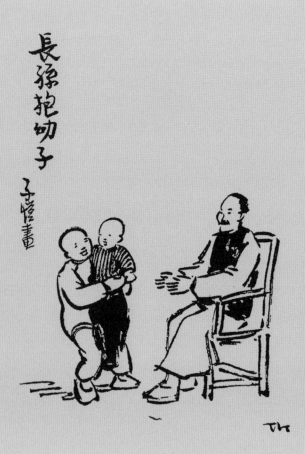

侄兒抱叔叔

舊時家庭往往多子女，生五個、六個不稀奇。那時不講計劃生育，不講優生優育。我母親就生過九胎（其中二人夭折），外加一個一出生就死亡的早產兒。十胎成活七胎，我們兄弟姐妹七人都長大成人，這在一個動蕩的年代裡，已是很不容易的了。

記得50年代初期，當時學習蘇聯，還曾提倡過多生孩子，當"光榮媽媽"呢！

畫中的老人，想必是個多子女者。他的長子已經有了個十來歲的兒子，他早已當上爺爺，而自己卻又生了個幼子，幼子反比孫兒小！他的長孫已經大到抱得起他的幼子，不過抱得有點吃力，爺爺連忙伸出雙手，要把寶貝幼子接過來。

（寶）

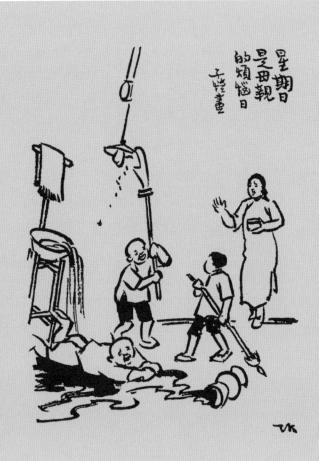

母親的煩惱，往往來自多子女。尤其是星期日，孩子們放學在家，男孩精力旺盛，在家打打鬧鬧，玩玩吵吵，原是常事。

長矛在地上一掃，碰倒了痰盂；大刀向空中一揮，打碎了燈罩；小男孩走路不小心，被臉盆架絆倒……母親一見，自然會罵他們一頓，然後趕快替小男孩換下髒衣、髒褲，默默地把地板拖乾淨，上街去買新的燈罩來換上……

精力發洩過後，挨了罵的孩子們便各自去做功課了。

到下個星期日，這一切大概會重演，慈愛、辛勞的母親又得煩惱一天，又會罵他們一頓，然後默默地為他們收拾一切。《詩經》曰："母氏劬勞。"

（寶）

母氏劬勞

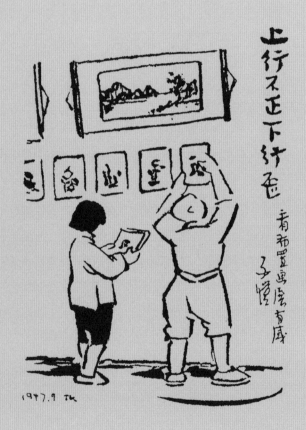

人們慣說"上樑不正下樑歪"。這裡說的是"上行不正下行歪",道理相同。下邊總是以上頭作楷模的。

畫中副題是"看布置畫展有感"。父親對於牆上掛的、貼的,要求特別嚴格。稍有一點歪斜,他就看得出來,要求糾正。這一點,我們也受到了訓練,看到歪的就很不安,馬上要設法去糾正。但有些建築工人,連電燈開關也會裝歪,我們無力糾正,只得盡可能不去看它。

畫幅和開關尚且如此,如果一個人的行為不檢,走上歪路,那就不堪設想了。所以,領導必須成為群眾的楷模,家長必須對孩子作出好榜樣。

(吟)

上行不正下行歪

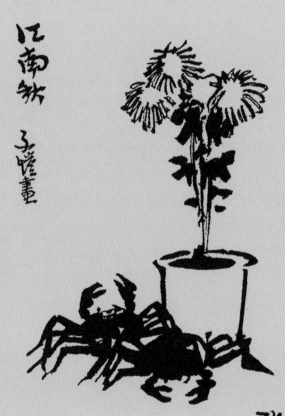

江南秋

父親是佛教徒，皈依弘一大師的。人家或許以為他吃常素。他確實吃過一個時期素，但後來還是開了葷。不過，他不喜吃豬牛羊肉，倒喜歡吃水產。大約由於愛喝酒的關係，特別喜歡以蟹下酒。我有時笑他，他便自我解嘲說："所以我與弘一大師相差太遠了！"

父親吃蟹，與祖上傳統也有關係。我祖父喜吃蟹，而且吃得很乾淨。父親也是同樣。他還把兩隻蟹鉗（螯）交叉粘合起來，使之成為一隻蝴蝶的形狀，貼在門上。每到秋天，我家門上就有這種蝴蝶出現了。

人們往往喜歡把蟹、菊二物聯繫在一起，因為都是秋天的產物。所以父親作了這幅《江南秋》。

(吟)

不是急来抢佛脚
为乘農隊去燒香
節自集句

子愷畫

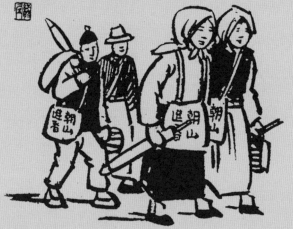

在抗日戰爭勝利後約兩年，那時我家住在杭州里西湖靜江路（今北山路）85號。每到春秋農閒的時候，便可看見門口有成批的農民燒香客，往靈隱寺方向逶邐而去。

父親的友人舒國華先生（時任《浙贛路訊報》編輯部副主任），把這情況寫成詩，其中有"不是急來抱佛腳，為乘農隙去燒香"之句。父親看到了，覺得很入畫，便拿來作為畫題，對着門口走過的燒香客畫了這幅寫生畫。

每至燒香時期，我家就會有不少鄉親前來投宿，家中很熱鬧。反正父親是嗜素的，鄉親們燒香時期都吃素，在我家吃飯很方便。

父親雖然反對迷信，他自己從來不燒香，但認為鄉親們有這種信仰，農閒時出來逛逛西湖，是借佛遊春，也挺有意思。

（吟）

西湖上的燒香客

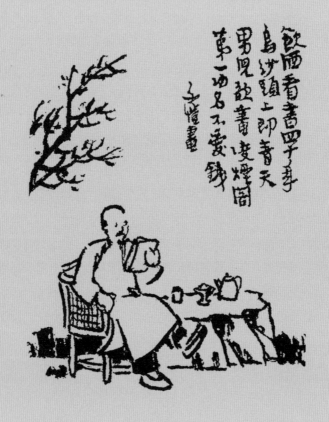

"飲酒看書四十年，烏紗頭上即青天。男兒欲畫凌煙閣，第一功名不愛錢。" 父親曾書寫過這首詩，我們只知其作者叫楊椒山，不知何許人，亦不知詩的名稱。

父親特別喜歡這首詩，除了專為詩作了這幅畫外，還仿照其第一句，自作了兩首《浣溪沙》："飲酒看書四十春，酒杯長滿眼長明，年年貪看物華新。但願天天多樂事，不妨日日抱兒孫，最繁華處作閒人。""飲酒看書四十秋，功名富貴不須求，粗茶淡飯歲悠悠。彩筆昔曾描濁世，白頭今又譯《紅樓》，時人將謂老風流。"

當時我家住在上海近淮海路的陝西南路，所以說"最繁華處"。《紅樓夢》，則是指那時（1961年）他正在翻譯的日本古典小說《源氏物語》（該小說有"日本《紅樓夢》"之稱）。

(吟)

兩首《浣溪沙》

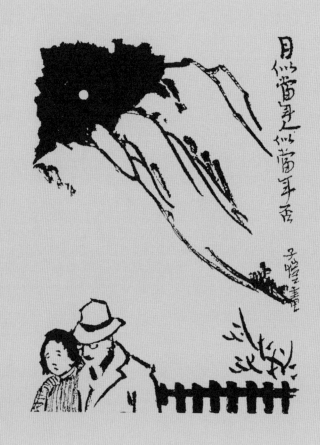

想當年他倆風華正茂，遊春賞月，尋歡作樂，享足人間福；到如今雖然月似當年，而兩人卻屢遭不幸，憔悴不堪，垂頭喪氣，嘗盡世間苦。

他倆究竟遭逢了哪些辛酸事呀？從他們的表情看，我也能猜着幾分。總不過是喪子之痛，失業，家遭盜竊，債台高築，病魔纏身，等等，等等。

大約因為窮途潦倒，羞於見人，兩人擠到一角，恨不得逃出畫面去。

（寶）

人生苦

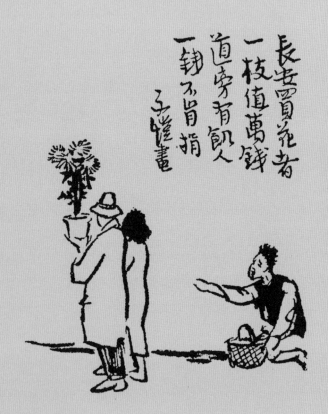

施捨也要看對象

這是明朝宗臣的《賣花曲》（原詩第二句為"一枝值萬錢"，第四句為"一錢不相捐"）。

父親是佛教徒，提倡眾生平等。眾生都應該平等，更何況人類。

而實際上，社會不平等現象比比皆是。造成的原因有種種。新社會如此，舊社會則更甚。有錢的人，吃好穿好住好之後，還要買名貴的花卉欣賞。至於道旁乞丐向他們伸手要錢，對不起，頭也不回一下。我受父親影響，對乞丐總是盡可能佈施。

其實，佈施也不能無原則。社會太複雜了，無原則佈施有時會助長懶惰傾向，有時甚至給自己招來麻煩。聽說現在有流氓脅迫大批孤兒乞討來供他揮霍；還有人教唆年青人寫一張紙放在地上假稱失學以騙取路人同情；也有的乞丐結成一幫，你給了這個，其他的立刻圍上來纏住你不放。看來好事也難做啊！最近得知我國絕大部份貧困地區已解決溫飽問題，令人振奮。要解決貧富懸殊的問題，還得靠政府啊！

（吟）

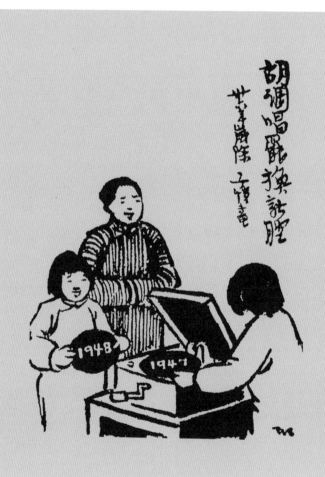

年青人或許不認識圖中這個東西是什麼玩意兒。那是一架"留聲機"，也叫"唱機"。以前沒有錄音機，更沒有什麼VCD。收音機中收聽到的戲曲或音樂，只能隨它播什麼就聽什麼。要指定聽梅蘭芳或貝多芬，那就要去買一架唱機來，配上自己喜愛的唱片。

父親在緣緣堂時期就買過唱機和許多唱片。抗日戰爭爆發，這些東西全部隨緣緣堂被付之一炬。一直到1943年在重慶安定下來，我家才得重新置備唱機和唱片。

這幅畫是應《立報》之約而作，發表於1948年元旦。父親用換唱片的形式來表示迎接新的一年。題目中的民國卅六年歲除，是指1947年最後一天。

(吟)

胡調唱罷換新腔

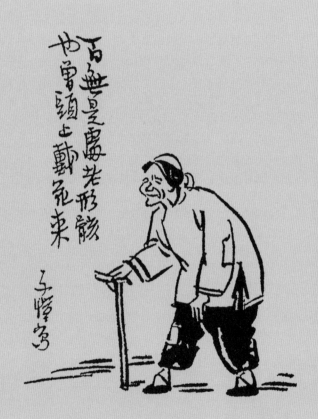

現在有些年青人，對老年人採取鄙夷的態度，彷彿這是另一種類型的人，幾近於廢物。有一次，我去郵局寄包裹，在包裹的封皮上寫英文地址，一個姑娘看見了，對她的女伴說："倒看不出，這個老太婆會寫英文！"在她們看來，老太婆應該是什麼都不懂的可憐蟲。

其實，我們老年人也曾有青春，有事業；你們青年人將來也會變老的。"百無是處老形骸，也曾頭上戴花來。"我們年青時也曾戴花。現在老得像畫中人那樣了。所不同者，我們不像畫中人那樣纏小腳，也不以這種舊式的"洋套"代替帽子，其他又有什麼兩樣呢！

誰逃得掉"老"這一關。青年人，對老人——你的未來——多一些尊重，多一份理解吧！

（吟）

我們年青時也曾戴花

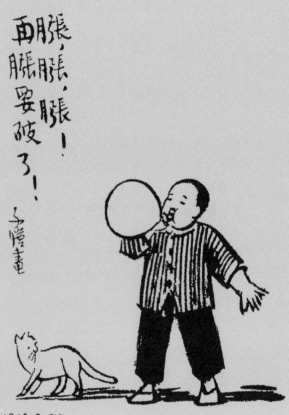

圈圈圈上天

"脹，脹，脹！再脹要破了！"說的是男孩吹泡泡。實際上，父親是在比喻物價的"漲"。

這幅畫作於 1948 年 12 月。那時物價飛漲，民不聊生。

國民黨從 1935 年 4 月開始發行"法幣"以代替銀元之後，法幣不斷貶值。貶到不可收拾的地步，國民黨就另外發行一種紙幣，叫"金圓券"。叫老百姓把手中的法幣兌換成金圓券，每三百萬法幣，兌換一元金圓券！可是金圓券的命運又如何呢？

父親的一個學生叫吳甲原的，很幽默，填了一首《菩薩蠻》，可惜我只記得其首尾。開頭兩句是："人人競說金圓券，'金圓'兩字何曾見。"（鈔票上沒有印上這兩字。）最後兩句是"莫再似當年，圈圈圈上天！"

結果，金圓券仍然是"圈圈圈上天"。

（吟）

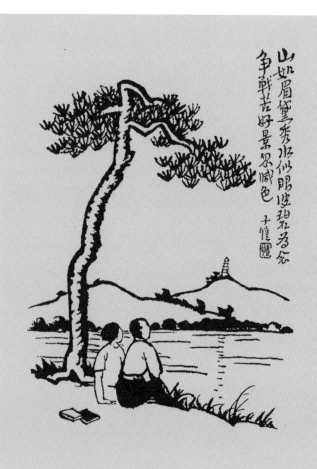

此畫畫的是西湖風景，是父親最喜愛的景色。可是到了抗日戰爭時期，人民流離失所，掙扎於敵寇的炮火之下。因此，即使面對如眉黛般秀麗的山、如眼波般碧藍的水，這般好風景也大大減色了。

同是這一畫面的一幅彩色畫，如今懸掛在浙江省桐鄉市石門鎮上的豐子愷故居緣緣堂旁的豐子愷漫畫館裡。那是父親於 1938 年畫了送給同學同鄉顧庸（又名顧禹廷）先生的。1985 年毀於戰火的緣緣堂重建落成後，顧先生把這幅畫贈出來，還配上一副對聯："四面雲山誰作主，數家煙火自為鄰。"

這幅黑白畫最早刊載在 1939 年 2 月出版的《文藝新潮》雜誌上，1940 年又收載在父親的《大樹畫冊》中。

（吟）

為念爭戰苦，好景忽減色

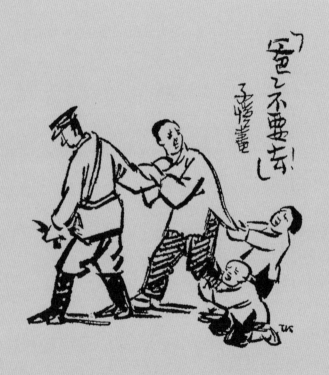

看了這幅畫，就使我回想起 1942 年在貴州遵義南壇巷租賃熊家新屋時期的情況。

起初，熊家新屋給我們很好的印象，窗外望去是湘江，環境頗為幽靜。有一晚，看到明月稀星與樓前流水相映成趣，父親忽然想起蘇東坡"時見疏星渡河漢"之句，便給自己的居室定名為"星漢樓"。

誰知住了一段時期，這一帶出現了慘不忍睹的情狀：國民黨禁鴉片，卻放過了有錢有勢的販毒者，專抓些吸毒的小百姓來槍斃，以便向上邀功。而我家前方的湘江邊沙灘上，正好成了槍決的刑場。每逢淒屬的軍號聲和悲慘的哭聲陣陣響起時，我們連忙關上窗戶。但"爸爸不要去！"的慘叫聲仍然擠進窗縫，傳到耳邊來。

"星漢樓"住不下去了。於是決定去重慶！

（吟）

「星漢樓」住不下去了

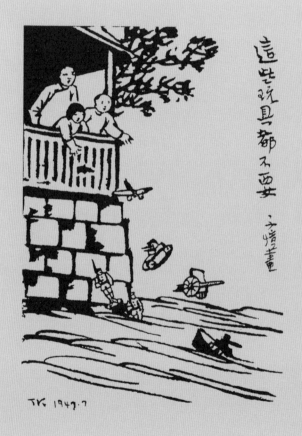

這幅畫作於 1947 年 7 月。或許是由於對日本軍閥的侵略戰爭和蔣介石發動的內戰產生厭惡之情，或許是對兒童教育發表自己的見解，或許兩者兼而有之，父親畫下了這幅畫。

可是，在"文革"中這幅畫被稱為"充滿着反革命政治內容的黑畫"。"造反派"說這幅畫的矛頭直接指向共產黨和解放軍，還說在這個時候畫這幅畫，是要解放軍停止進攻，使蔣介石能苟延殘喘，徐圖再起，繼續與人民為敵。

那麼，照他們的說法，要讓兒童從小與大炮坦克為伴，充滿火藥味，長大了做一個好戰者？

愛好和平，是全世界人民的願望。呼籲丟掉戰爭玩具，便是表達畫家自己渴望和平的心情。

渴望和平，難道就等於助長侵略戰爭嗎？

(吟)

這些玩具都不要

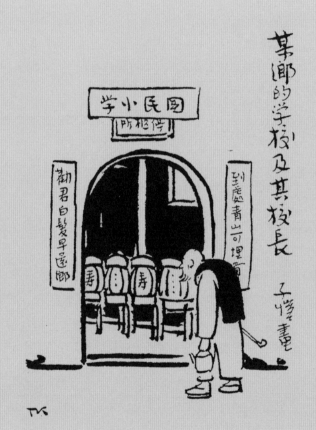

看了這幅畫（作於二三十年代），我想起了父親的一篇文章：《儉德學校》，此文後來稍加刪改，改名《記鄉村小學所見》。這所鄉村小學的校舍，是"會館裡面三間祠堂屋，……其進出須通過會館的停柩所"。全校取複式教授法，共分兩班。校長專任一班，"另外請一位本地老先生專任教師。此人駝背，每天早上拿着長煙管和銅茶壺鞠躬如也地到校……"

畫題中所謂"某鄉的學校"，從畫中拱形門的招牌可以看出，是一所"國民小學"，但這塊招牌並沒有將原來的"停柩所"三字完全貼沒，而且大門兩側的對聯"到處青山可埋骨，勸君白髮早還鄉"也還是讓它掛着。本來嘛，這屋子是停柩所兼小學。小學生有地方唸書就行，只是每天上學總要經過許多裝有死人的棺材旁，想起來實在有點害怕。

（寶）

経過一排棺材去上學

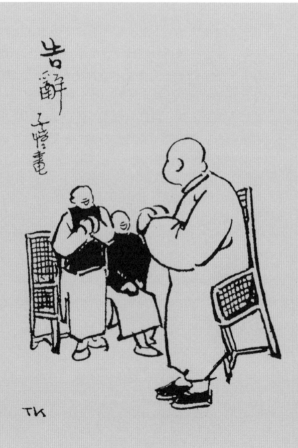

胖子有種種苦惱：坐黃包車（舊時一種由人拉着跑的車子）不受歡迎——拉起來太重、太吃力；坐火車不受歡迎——坐在他旁邊的人嫌太擠，若是熱天，還會聞到汗臭；赴宴吃飯不受歡迎——飯桌若是八仙桌，與他同坐一邊的人只能佔三分之一的地位；要做件衣服，裁縫師傅不歡迎——衣服大，做起來費布、費時又費力，買現成的吧，尺碼太大買不到。還有，如畫中所示，到人家家裡去作客，坐在藤椅中擠得緊緊的，起來告辭時會出現十分尷尬的局面。你看，那主人站起來向他拱手時，忍不住地笑，坐在主人旁邊的人也在大笑。

（寶）

胖子苦

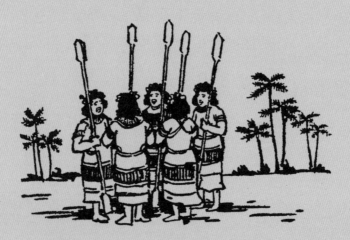

1948 年 9 月，父親帶我從居住地杭州來到台灣。我們登上阿里山，又來到日月潭。那裡有高山族的居民。大公主正外出，我們與二公主合影留念。高山族的姑娘們還跳舞給我們看。她們手持勞作用的杵，載歌載舞，煞是好看。父親在一旁略作速寫，回到宿處，就畫成此圖。

我們去台灣，是從杭州出發來到上海坐輪船的。父親的朋友、《浙贛路訊報》的舒國華先生用他的私人小汽車送我們到杭州火車站。

後來父親把以台灣景物為題材的這套畫，贈給舒國華先生。幸虧有他保存下來，今天才能與讀者重新見面。

(吟)

杵影歌聲

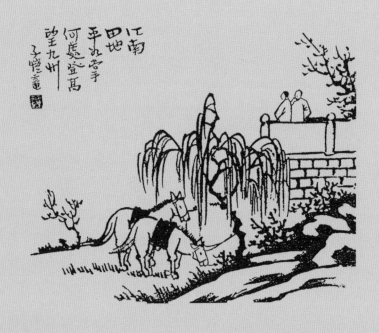

且不說這幅畫的內容。我要介紹的是這幅畫的來歷。

貴陽有一位"豐迷"徐某,原來與我並不相識。有一天他給我來信,告訴我說:他(一位內科醫生)只因反"右"時被誤劃為"右派",在深山老林度過了廿三年勞改生活。某次奉命出診,經過書店,買到了一冊《民主日記》,內有十二個月的十二幅畫,均豐子愷所作。可是,他所敘說的,其中《江南田地平如掌》一幅,卻是我從未聽說過的。我請他給我複印寄來。他便回到過去勞改的地方取回自己的醫學書籍,一頁頁地翻查尋找,果然找到了!他高興得跳起來,如獲至寶地帶回貴陽,給我掛號寄來。

這雖然只是一幅複製的畫(父親的黑白漫畫如今都只剩複製品,原稿早已不存),但也來之不易。特地把這過程寫下來,讓讀者知道一下這幅畫的來歷!

(吟)

來之不易!

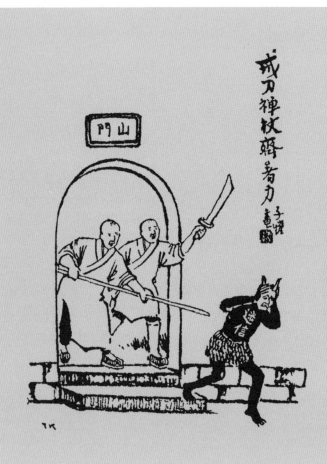

父親是佛教徒，然而，父親絕不相信迷信。1938 年 7 月
24 日。他在桂林寫了一篇文章叫《佛無靈》。文中說：
"⋯⋯這班人⋯⋯的唸佛吃素，全為求私人的幸福。⋯⋯
信佛為求人生幸福，我絕不反對。但是，只求自己一人
一家的幸福而不顧他人，我瞧他不起。⋯⋯受了些小損
失就怨天尤人，嘆'佛無靈'，真是'阿彌陀佛，罪過
罪過'！⋯⋯我不屑與他們為伍。⋯⋯"

父親對於拜佛只求個人幸福的人都瞧不起，更不用說迷
信了。

反對迷信

因此，他畫了這幅《戒刀禪杖齊着力》的畫，被逐出山
門的那個惡鬼身上寫着"迷信"兩字，可見父親對迷信
是十分厭惡的。

(吟)

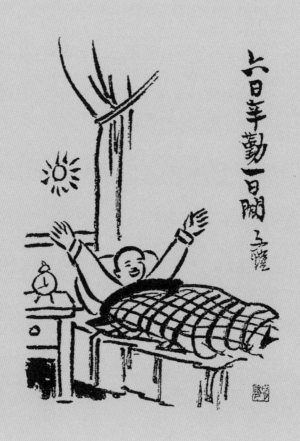

這幅畫於 1957 年 12 月 3 日登載在《文匯報》上。那時候沒有雙休日。一連工作六天，起六個早，到星期天，夠疲勞的了。桌上的時針指着 8 時。這一下可睡夠了！睡眠充足，精神也就振奮。你看那畫中人。高舉雙手，笑得咧開了嘴。父親把"一日閒"描寫得如此生動，好像他是有切身體會的。

可事實上，父親自己從來沒有星期天。他除了開會或出門旅遊外，幾乎天天伏案工作，數十年如一日。青年壯年時，他為了趕工作，常常到深夜才睡；老年時，則天天一大早就起牀。如果早飯還未煮好，他就先做一會工作。他從來不把時間浪費在牀上，總是一醒就起來。

（吟）

六日辛勤一日閒

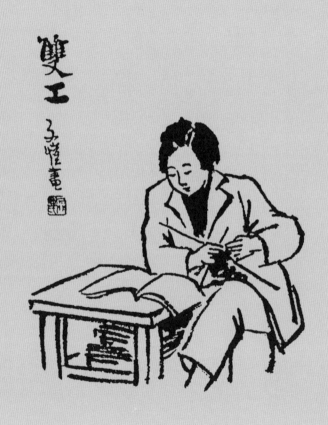

50 年代時，我還有空打毛線，一般毛衣都是自己織的。那時候，社會上的婦女，一般都會打毛線。市場上也沒有那麼多毛衣、羊毛衫賣。即使有，也很貴。

可是，打毛線畢竟太費時間，所以我只能邊看書邊打毛線。這種做法又讓父親注意到了。他馬上畫下了速寫，創作了這幅畫，題名《雙工》，於 1958 年 5 月 24 日發表在報上。

如今，忙得連看電視、看書的時間也沒有，所以也無法再做雙工。即使能邊看什麼邊打毛線，我也不會去打。因為市場上到處有羊毛衫賣。

我們的生活水平畢竟提高了。

（吟）

雙工

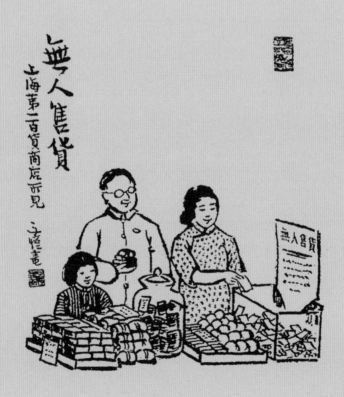

如今，我們看慣了超市，覺得很平常，沒有什麼希罕。可是在 1958 年的時候，上海市的中百一店初次出現了一個無人售貨櫃，實在令人納罕！

這個無人售貨櫃表示了對顧客的充分信任。父親認為這一新生事物值得歌頌，所以他畫了這幅畫，於 7 月 3 日登載在《解放日報》上。

看來是條件尚未成熟，不久，無人售貨櫃夭折了。但後來，上海——乃至全國——超市勃然興起。不是一個櫃枱無人售貨，而是整個商店無人售貨！

雖然由於某些人品德墮落，超市時有失竊現象，但從整體來說，畢竟沒有虧本，所有有名的超市都一直在開下去。這說明人的素質已有很大程度的提高。父親當年讚許的無人售貨櫃，終於有了很大的發展，值得慶賀！

(吟)

無人售貨

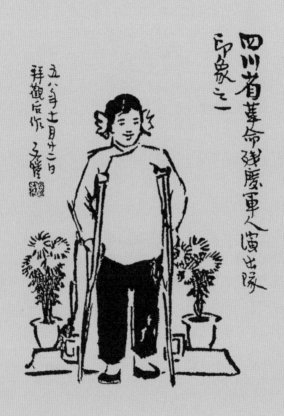

1958年11月22日，父親去觀看了四川省革命殘廢軍人演出隊的表演。他感動得流下了淚水。

當這支演出隊來上海時，父親到火車站去迎接。次日，他寫下了《勝讀十年書》一文。他在文中說："我和一位英雄握手⋯⋯他是沒有手而只有腕的。他的腕特別溫暖，⋯⋯足證敵人只能摧殘他的手，萬萬不能摧殘他的心！⋯⋯他這手是為了我們而犧牲的；但他不但絕不怨恨我們，卻還要用無手的腕來給我們表演藝術！⋯⋯我禁不住兩行熱淚奪眶而出⋯⋯"父親說："上這一堂課，勝讀十年書！"

（吟）

勝讀十年書

一剪羽梅 清照

佳節清明桃李笑，草色青青，樹色青青，
室中也有綠化城。窗上花簽，案上花蓝，
日麗風和豔陽春。天意和平，人意和平，
人生難得兩清明。
時節清明，
政局清明，
子愷作于上海
一九五九

1959年，父親作了這首《一剪梅》，題名《清明》："佳節清明綠化城，草色青青，樹色青青。室中也有綠成蔭：窗上花盆，案上花盆。　日麗風和駘蕩春，天意和平，人意和平。人生難得兩清明：時節清明，政治清明。"

這樣一首稱頌政治清明的詞，居然也有問題。1973年，上海中國畫院要組織一次上海市書法篆刻展覽，向父親要書法作品展出。父親寫了這首詞，交我送到畫院去。接待我的是以前出版社的同事書法家莊久達。他遺憾地說：這幅詞不宜展出，因為"和平"兩字，有提倡"和平主義"（反對一切戰爭）的嫌疑。他是一位了解政治"行情"的人，完全出自對父親的愛護，勸他另寫一幅。我答應把這建議帶回去告訴爸爸。臨走時，我要收回這幅字，老莊卻神秘地微笑着悄悄說："這幅就送給我吧！"他顯然如獲至寶，立刻珍藏起來。這位書法家既愛我父親的作品，又愛護我父親的政治生命。後來父親改寫了魯迅的句子送去。

（吟）

「和平」兩字也不能提

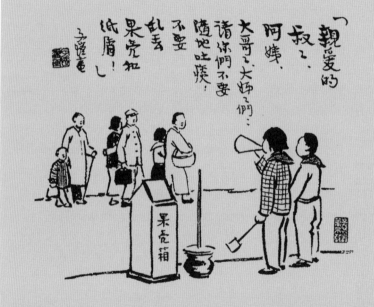

大約在 50 年代末，父親把他的這幅寫生畫《"親愛的叔叔、阿姨、大哥哥、大姐姐們：請你們不要隨地吐痰，不要亂丟果殼和紙屑！"》交《漫畫》雜誌發表。不久，上海的《新民晚報》也發表了這幅畫，顯然是轉載的。

父親很認真，特地為此給《漫畫》編輯部寫了一封信去，說明這是轉載，並非自己一稿兩投。

《漫畫》雜誌編輯部的王樂天先生後來遇到《新民晚報》的主筆趙超構先生，談及此信。趙超構先生說豐老認真得好，他認為此信可以公開發表。而王樂天先生當時並未按趙的建議發表此信，直到 1980 年 1 月 30 日才在香港《文匯報》上重提此事並發表了我父親的那封信。父親對待事情的認真於此可見一斑。

（吟）

並非一稿兩投

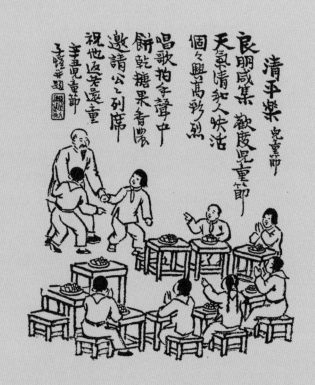

清平樂 兒童節

良朋咸集 歡度兒童節
天氣清和人快活
個個興高彩烈

唱歌拍手聲中
餅乾糖果奇豐
邀請公之列席
祝他返老還童

辛丑兒童節
子愷并題

這幅畫於 1961 年 6 月 1 日載《光明日報》。所題的詞，詞牌名《清平樂》，題為《兒童節》："良朋咸集，歡度兒童節。天氣清和人快活，個個興高彩烈。 唱歌拍手聲中，餅乾糖果香濃。邀請公公列席，祝他返老還童。"這是父親在辛丑（1961）年為兒童節所作。

後來父親把這幅畫着色，收載在 1963 年上海人民美術出版社出版的《豐子愷畫集》中。還同樣畫了一幅寄到新加坡，送給他的摯友廣洽法師。

(吟)

祝他返老還童

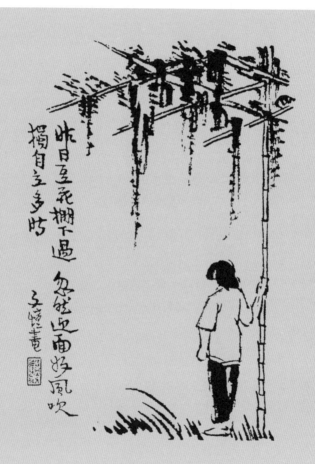

忽然迎面好風吹

這是宋朝張臣良的詞句。這幅畫最初發表在 1962 年 6 月的《文匯報》上。

1962 年初夏，我和出版社的同事們一起，下鄉到川沙去勞動。我們都是寄住在農民家中的。農家屋前屋後常常種有蠶豆、豌豆，還有搭棚種豇豆的。為了訪問貧下中農，我們經常這家進、那家出的。

如果碰到大晴天，來來往往串門不免大汗淋漓。有時正好走過豆花棚下，迎面吹來一陣涼風，好爽啊！獨自站定了歇一會兒。

正在這期間，我在縣裡看到《文匯報》上父親發表的這幅畫：《昨日豆花棚下過，忽然迎面好風吹，獨自立多時》，我深有體會。回到上海，便向父親要了一幅。

豈料"文革"期間，此畫被當成"毒草"，說什麼豐子愷借畫中女人"來發洩他自己的心聲"，"迎面吹來的冷風帶來了反攻大陸的消息，啊！我已經盼望好久了，終於等到了……"在那暗無天日的年代，要攻擊一個人，不愁找不到"理由"。回想起來，真叫人哭笑不得。

（寶）

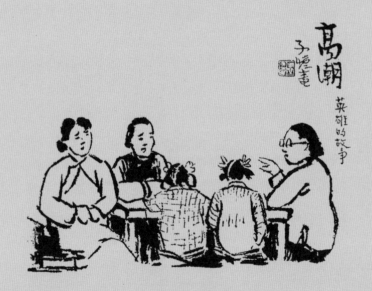

高
潮

50 年代末 60 年代初，我家住在上海陝西南路某弄的 93 號。隔壁 92 號有一家人家，有兩個女孩，總喜歡來我家串門。我很喜歡她們，常常給她們講故事。

有一天，我講一個英雄的故事，母親和我家的保姆也圍着桌子聽我講。我眼梢似乎望見父親也在一旁聽，只是與我們保持一段距離，手裡似乎在寫什麼。

等到我們講完故事，大家從緊張的氣氛中舒緩過來，才發現原來父親是在畫我們講故事的速寫。

1962 年 7 月底，香港的《新晚報》上就登出了這幅畫。

（吟）

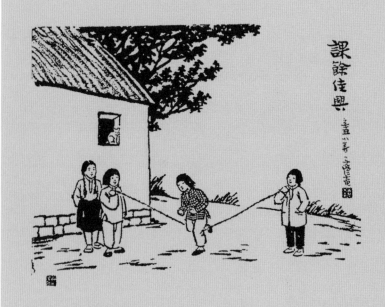

跳橡皮筋

有一個時期，上海的女孩子們流行跳橡皮筋。她們把一根根的橡皮筋串聯成一長條或一圈。兩人各持一頭，其餘的人就在中間跳出各種花樣來。輪流比賽，看誰跳得時間長。

我家隔壁的兩個小姑娘經常在課餘時間與別的女孩子們玩這遊戲。父親看得多了，終於有一天把這遊戲畫進了他的畫裡。其實那時他已不大畫寫生畫，但對孩子們的玩意兒興趣還是那麼濃厚。沒有誰要他畫，他主動創作了這幅《課餘佳興》。

《體育報》向他索稿，他就把這幅畫寄去，在 1962 年 10 月 15 日刊登出來。跳橡皮筋確實是一種很好的體育運動，而今卻不大看得到了。

（吟）

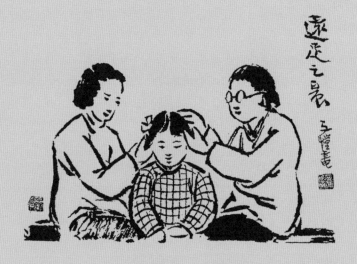

遠足之晨

隔壁的小姑娘萍萍的學校裡要組織去遠足（郊遊）了。萍萍很興奮，早晨特地到我家來要我替她梳兩個小辮子。為了趕時間，我和當時正在我家作客的一個親戚一起替她梳。

這情景又被爸爸注意到了。他連忙拿過紙筆，畫起速寫來。

1962年，香港的《新晚報》不斷地來要畫，爸爸把這幅《遠足之晨》寄去，於8月8日刊登了出來。

萍萍現在已成了一個中年婦人。還經常與我有聯繫，只是不再需要我替她梳小辮子了。

（吟）

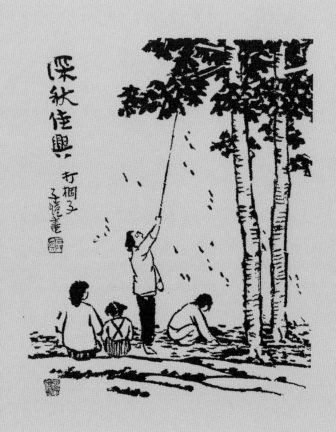

1962 年 10 月，父親遊興勃發，帶着我們家屬乃至鄰居的一個女孩同遊蘇州。

我們來到一座花園，園內長着許多梧桐樹。樹上結的桐子有的已落到地上。我最喜歡拾桐子，拾來炒一炒，吃起來很香。不炒，生吃也有清香味。這天，我們拾了還不滿足，我找來一根竹竿，敲打樹枝。桐子紛紛落下。剛落下來的像一隻隻調羹，邊上粘附着幾粒桐子。我們把桐子摘下來藏在口袋內，說不出的歡喜。

父親見此情狀，便畫了一幅速寫（於同年 11 月發表在香港的《新晚報》），他還告訴我們一副有趣的對聯：

童子打桐子，桐子不落，童子不樂。
麻姑採蘑菇，蘑菇真鮮，麻姑真仙。

（吟）

桐子不落，童子不樂

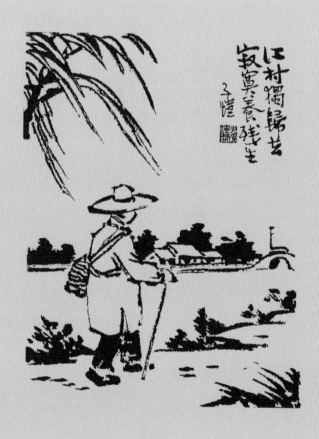

江村獨歸去
寂寞養殘生

子愷

"遠送從此別，青山空復情。幾時杯重把，昨夜月同行。列郡謳歌惜，三朝出入榮。江村獨歸處，寂寞養殘生。"這是杜甫的《奉濟驛重送嚴公四韻》。父親喜愛最後兩句，認為可以入畫。

1963年香港《新晚報》來索畫，要父親作畫對華僑港民"曉之以理，動之以情"，讓他們產生對大陸的懷念，引起他們葉落歸根的想法。

父親為此作了一系列的畫，其中就有《江村獨歸去，寂寞養殘生》一幅（不知他是有意還是無心，把"處"字改成了"去"字）。父親的原意是想表示："你們不回大陸來與親人團聚，將來只能一人來到香港的僻靜處，獨自寂寞養殘生。"可是，到了"文革"時期，這幅畫成了被批判的作品之一。"造反派"們指責父親，說他作此畫的目的是要告訴華僑港民：你們如果回到大陸來，就是和畫中可憐的人同樣命運，寂寞、悲慘、孤苦！你們看我都想離開大陸，你們可別回來，還是到台灣去吧⋯⋯

這幅畫的原意完全被他們顛倒了。當時真是有口難辯啊！

（吟）

畫意完全被顛倒了

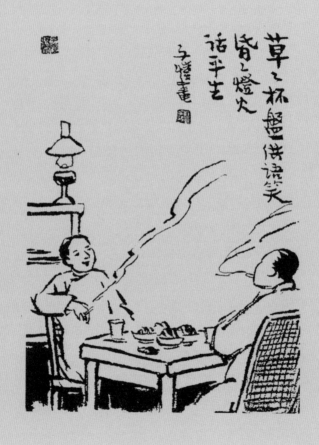

畫題中的這兩句詩，父親很喜歡，經常吟誦。這是北宋王安石的《示長安君》一詩中的句子，全詩如下：

少年離別意非輕，老去相逢亦愴情。
草草杯盤供笑語(注)，昏昏燈火話平生。
自憐湖海三年隔，又作塵沙萬里行。
欲問後期何日是，寄書應見雁南征。
（注：父親把"笑語"改成"語笑"。）

當父親一天的工作（寫文，作畫）忙畢，傍晚來了一位老朋友時，他總是留他吃便飯，與他對酌。燈不在乎亮，小菜不在乎多，也不在乎好，重在享受像"夜雨剪春韭"那種詩趣盎然的情調。三杯下肚，話就多了：少年時、壯年時可歌可泣的生活細節，一樁樁、一件件娓娓道來，真是人生一大享受！

（寶）

人生一大享受

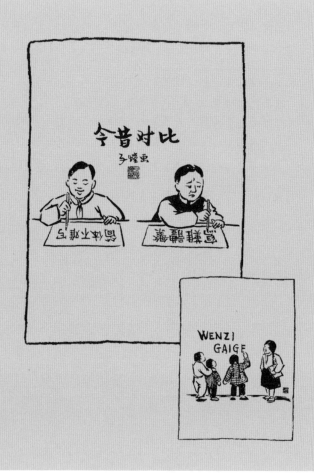

簡體字，早在 1935 年陳望道先生就提倡過，當時叫"手頭字"。父親在《我與手頭字》一文中，對漢字的簡化十分贊成。他還曾為自己十八畫的繁體字姓——"豐"字被簡化成四畫的"丰"而感到高興。後來他又寫了《簡化字一樣可以藝術化》一文。

文字，在一般人的生活中（在藝術家的書法中除外），原不過是一種傳達信息的工具而已。寫簡體字，省時又省力，而寫繁體字則徒然浪費了寫字者不少時間和腕力。在這越來越緊張的都市生活中，寫繁體字顯得更無必要。

（寶）

簡體字好

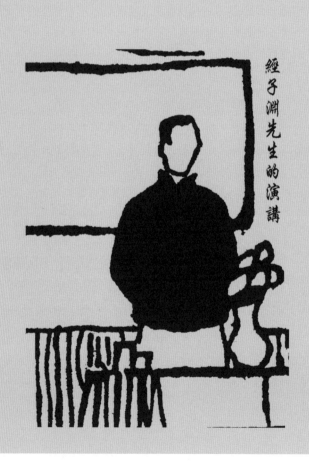

經子淵先生的演講

這幅畫作於 1922 年 12 月，當時我家住在浙江上虞白馬湖，爸爸在白馬湖春暉中學任教。春暉中學的校長便是經子淵（即經亨頤）先生。這幅《經子淵先生的演講》是爸爸當時所作的寫生畫。

經子淵先生原本是浙江省立第一師範學校的校長。他因受五四運動新思潮的影響，在學校推行教育改革，校中夏丏尊、陳望道等四人支持新文化運動。當局以此為藉口，責令校長查辦此四人，校長拒不執行。當局下令撤換校長，學生群起挽留，竟因此受到軍警鎮壓，激起了學潮。為此，經校長與夏丏尊自動離校。經亨頤先生回到上虞後，即全身心投入了春暉中學的創建。

（寶）

熱心辦學的經校長

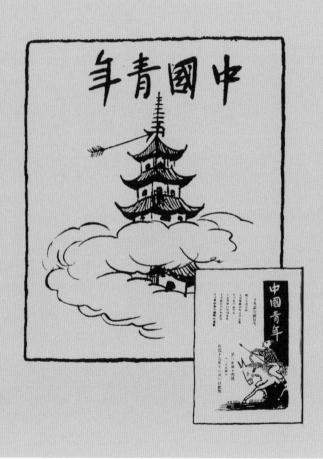

1926 年 5 月間，中國共產主義青年團中央機關刊物《中國青年》為紀念五卅慘案，出了一期專號。他們請我父親設計封面，父親欣然應命，為他們畫了一幅唐代張巡的部將南霽雲射塔"矢志"圖。同年 11 月，父親又為《中國青年》畫了第二幅封面，內容是一個青年跨在戰馬上彎弓搭箭，正在進行戰鬥，並為該刊題了刊名。

值得一提的是，《中國青年》自從 1923 年創刊以後，封面從來不用圖畫，而唯獨採用了上述兩幅畫，而且後一幅畫連續使用了半年之久，直到 1927 年該雜誌受國民黨反動派迫害而停刊。

（寶）

南霽雲射塔「矢志」圖

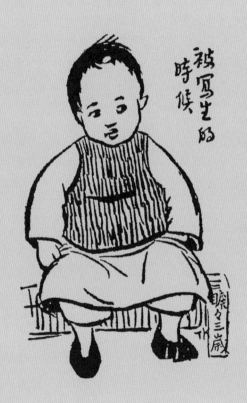

在家裡拍照的時候，趁被拍者沒有發覺而偷拍的照，往往更自然，更美。如果讓被拍者知道了，他往往會把頭髮梳梳光，把衣服拉拉挺，然後擺出一副姿勢來讓人拍，結果拍出來的照片反而不自然，不美。

寫生也是一樣。爸爸早年作寫生畫，常常是不讓對象知道而且以很快的速度偷畫。這樣效果更好。

但是替三歲幼兒作正面的寫生，只能預先通知他。他知道要被寫生了，便端端正正地坐好，擺出一副被寫生的模樣來。這種小孩裝大人的天真模樣，令人忍俊不禁。

這個畫面如果起名"瞻瞻三歲畫像"，就遠不如題"被寫生的時候"更為貼切。因為他一臉被寫生的模樣。瞻瞻是我的弟弟，即豐華瞻。

（寶）

一臉被寫生的模樣

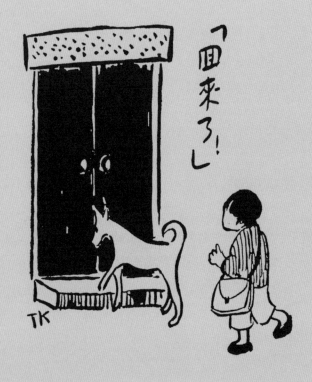

妹妹豐一吟說，畫中人可能是我。我六歲上學時，家裡也是這種"石庫門"。初上學，放學後一個人回家不免冷清，讓黃狗來迎接我，陪伴我回家，倒是個好辦法。

"回來了！"

看那黃狗一本正經地引路，到家門口就趕緊跨上石階，用頭去把大門頂開，好讓小主人進去。兩個人（我姑且把狗也當作人）都有點急匆匆的樣子，都想早點回到家裡，可以在一起玩一會兒，然後黃狗去竈下覓食，女孩回房裡溫課。

（寶）

黃狗陪伴我回家

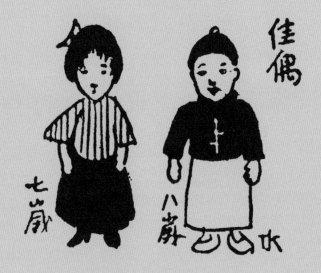

兒童服裝的大人化

這是選自《藝術教育》一書的《兒童的大人化》一文中的插圖。該文談到"兒童服裝的大人化"時說："有的九歲已經戴瓜皮帽穿長衫馬褂。"又說：上海灘上所見的時裝女子的裝束，"不料……竟不僅用於女郎，連七八歲的女孩也服用了。"父親把戴瓜皮帽穿長衫馬褂的男孩和時裝女子裝束的七八歲的女孩這兩個"服裝大人化"的孩子畫在一起，作為插圖。他批評那女孩的服裝時說：這是何等"比例不恰好、何等亂雜、何等散漫無章的章法"。這些話當然也適用男孩的大人化服裝。

六十年風水輪流轉，遲至七十多年後的今天，在街上竟然又能看到被我父親稱為"殘廢的、畸形的"穿大人化服裝的小孩了。

（寶）

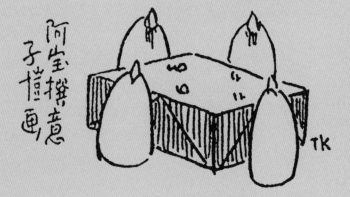

這是選自《藝術教育》一書的"關於兒童教育"一文中的插圖。

圖中有"阿寶撰意"四字，阿寶就是今年八十歲的我。原來七十三年前我做過這樣的遊戲！我已經完全忘卻。爸爸的這篇文章和這幅畫，讓我把早已從記憶中消失的往事記了起來。他說："一向我吃花生米，總是兩顆三顆地塞進嘴裡去，有誰高興細看花生米的形狀？更有誰高興把花生米劈開來，看它的內部呢！"想必是我把自己的想像告訴了他，他說："我覺得這想像真微妙！縮頭縮頸的姿勢，佝僂的腰，長而硬的鬍鬚，倘能加一支杖，宛如中國畫裡的點景人物了。"

（寶）

「這想像真微妙」

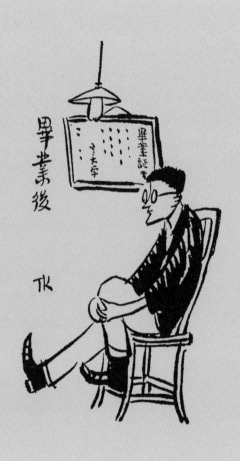

這幅畫原收入畫集《子愷漫畫》（1927年版），是爸爸早期的漫畫。在那個年代，要讀到大學畢業是很不容易的，因為學費很貴。畫中人拿到一張大學畢業文憑，洋洋自得。他把文憑裝在鏡框裡，掛在壁上，當作一幅畫來欣賞。

大學畢業後，接下來應該是忙於就業。可是他翹着一隻腿在家閒坐，顯然沒有找到工作。

常聽爸爸說，在社會不景氣的時候，"畢業就是失業"。他作這畫，可能含有這個意思。

（寶）

畢業就是失業

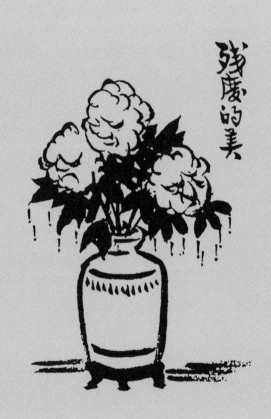

愛美的人，都喜歡在家裡供一瓶花，但那是無根之花，壽命不會長，因為它已經受到腰斬，要不了多久就開始枯萎，終於垂頭喪氣地彎倒，被主人拿去丟在垃圾箱裡。

花是美的，但插在瓶裡的花，只能說是"殘廢的美"。畫中三朵花都有表情——怨恨！痛苦！氣憤！

想起了爸爸教我們唱過的一首兒歌："……好花心裡愛，愛花不可隨意採。留在枝頭看，比在手裡好百倍，還有花的清香風中吹過來。"好花應該留在枝頭看，才能永葆其美。

（寶）

好花留在枝頭看

都是死的動物

明明是一隻裝魚的罐頭，怎麼說是棺材？

請問：棺材裡裝的是什麼？是死人。罐頭裡裝的是什麼？是死魚。都是死的動物，那麼，不都可以叫棺材嗎？

人死了，會有人悲傷痛哭，放進棺材，埋到土裡，舉行種種祭典。魚死了，也被人裝進"棺材"裡，但是，過後要把棺材打開來，把屍體拿出來美食一頓。想想很可笑，也很可怕。

或許有人會說："神經病！怎麼把魚和人相比！"

爸爸確實是"神經病"，他患了"藝術的神經病"，"護生的神經病"。他不用一般人的眼光來看事物，而是從藝術的、護生的角度來看待一切，所以他把開魚罐頭稱為"開棺"。

如果打破一切成見來看問題，恐怕還會發現很多不合理的現象呢！

（吟）

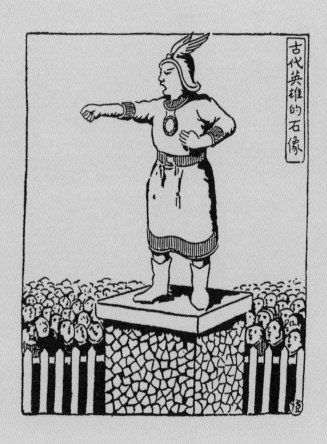

驕者必敗

這幅畫是爸爸為葉聖陶《古代英雄的石像》所作的插圖。
故事是這樣的：

為了紀念一位古代英雄，大家請雕刻家為他雕一座石像。
不久一座新雕成的石像矗立在廣場中心了。立石像的台
座是用石塊砌成的，這些石塊就是雕刻家雕像的時候鑿
下來的。

市民們看見石像落成，都跑來鞠躬，瞻仰。這下子石像
驕傲起來，認為自己高於一切，看不起墊在他下面的夥
伴——大大小小的石塊。墊在下面的石塊氣壞了，紛紛
同他辯論：「從前你不是跟我們混在一起嗎？我們是一
整塊。」「現在其實你並沒跟我們分開，咱們還是一整塊，
不過改了個樣式。」「只要我們一動搖，你一跤摔下去，
碎成千萬塊，跟我們毫無分別。」

半夜裡，石像忽然倒下來，變成大大小小的石塊，堆在
地上。亂石被人們運到市場外，用來築成一條路。路上
塊塊石頭都露出笑臉：「我們真平等！」「我們集合在
一塊兒，鋪成真實的路，讓人們在上面高高興興地走！」

一人成名，全靠眾人幫襯。一旦驕傲自滿，無視旁人，
其結果便像這座石像，終於一敗而墮地。

（寶）

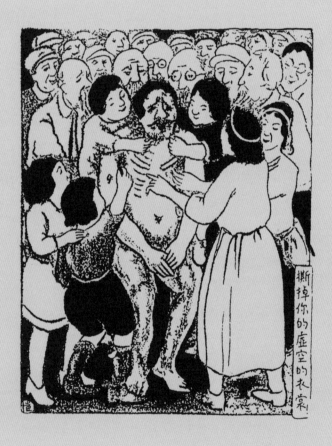

皇帝的新衣

《皇帝的新衣》是丹麥童話作家安徒生的名作,講的是一個皇帝最喜歡穿新衣,結果被兩個騙子騙了。騙子自誇縫製的衣服不但漂亮,而且有一種神奇的力量,凡是愚笨的和不稱職的人就看不見。所謂新衣,其實是空的,什麼都沒有。但是大家都不敢說看不見,因為怕人家說他們愚蠢,更怕人家說他們不稱職。

一次皇帝出門,決定穿這新衣。騙子們把皇帝的舊衣脫光,裝模作樣地替他穿上這件虛空的新衣。皇帝只好裸着身子出去了。路上一個小孩子道出了真情:「看哪,這個人沒穿衣服!」被他這麼一說,皇帝才知道自己上了當,但不好意思說要回去穿衣,只好硬着頭皮往前走。

安徒生寫到這裡為止。當代作家、教育家葉聖陶把這童話續寫下去:

一路上民眾見了這裸體的乾癟老頭子都哈哈大笑。皇帝終於惱羞成怒,下令凡取笑皇帝者,格殺勿論。於是,從妃子、群臣直到百姓,被殺的越來越多。但是笑聲總不能斷。皇帝又下命令:凡是皇帝經過的時候,人民一律不准出聲。有一天,皇帝帶着衛隊出門,見街上空無一人,但聽到門裡都有聲音,便下令打開家家戶戶的門,把人民抓出來殺。沒想到許多門一齊打開,老百姓都跑出來,一齊撲到皇帝跟前,伸手撕着皇帝的肉,反覆地喊:「撕掉你的虛空的衣裳!」這時,皇帝身體一軟,癱在地上了。

(寶)

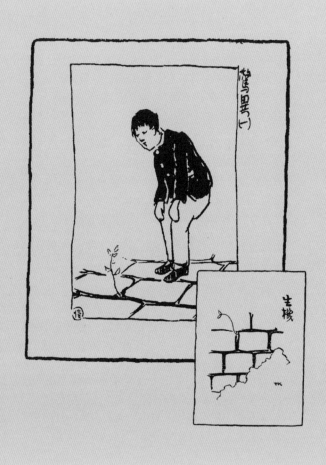

畫中人看見石板縫裡居然鑽出一棵幼芽來，不勝驚異。

天地有好生之心。儘管人們為了自己的需要，在有種子的地方鋪上了石板，但是一到春天，種子就要發芽。被石板蓋上的地方，種子無法出土；可只要石板有一條縫，就會鑽出芽來。

請看另一幅畫，題目叫《生機》，在牆縫裡也會鑽出芽來。這就是天地好生之德。

春天的力量是無比強大的。春天一到，萬物生輝。就連被砍伐過的大樹，也會重新抽枝，生機勃勃。

父親曾作了一首詩，歌頌大自然的生機："大樹被斬伐，生機並不絕。春來怒抽條，氣象何蓬勃。"

（吟）

天地好生

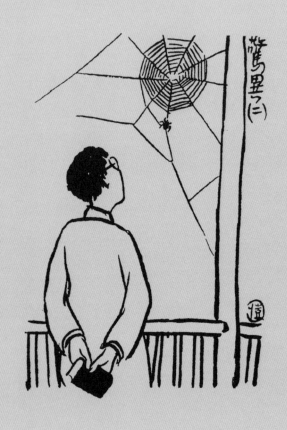

巧妙的織匠

蜘蛛網，我們小時候是常見的。一間房子只要很久不住人，或者很久不打掃，就會有蜘蛛網。現在城市裡是不大看得到蜘蛛網了，在某些電影裡還可以看到。

蜘蛛是巧妙的織匠。它為自己織一個家，還會把小飛蟲吸引到網上來，充作自己的食物。

我們以前看見蜘蛛網就討厭，總是用竹竿把它撩掉。其實如果仔細欣賞一下它的技藝，你就會像畫中人一樣感到驚異。這樣的網，要人來造的話，首先就得有一架機器，或許還要請一位工程師來設計呢！

仔細觀察大自然的一草一木，觀察一下蜘蛛螞蟻之類的小動物，你會不斷地發出驚異的叫聲。造物主真不簡單啊！

（吟）

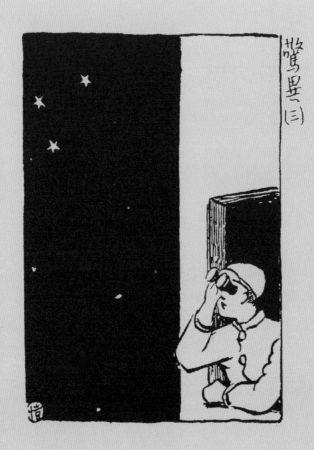

無窮盡的宇宙

天體是很神秘的，我對此毫無研究。但是爸爸的一篇文章給我留下很深的印象，文章的題目叫做《兩個"？"》。

爸爸小時候對空間和時間發生了兩個問號。他問大人：時間從什麼時候開始，到什麼時候結束？空間從哪裡開始，到哪裡結束？大人都說不可知，或者一笑置之。爸爸說："我身所處的空間的狀態都不明白，我不能安心做人！……我的生命是跟了時間走的。'時間'的狀態都不明白，我不能安心做人！"

我讀了這篇文章，再仔細地想一想，果然如此！我也開始不安心做人了。

畫中人正在用望遠鏡觀察天體，他望見了很近的星星，感到驚異。星星離開我們究竟有多遠呢？星星上有些什麼呢？

現在對宇宙的研究越來越深入，人已經可以登上月球了，值得我們驚異的事會越來越多。我們就等着上月球去旅遊吧！

（吟）

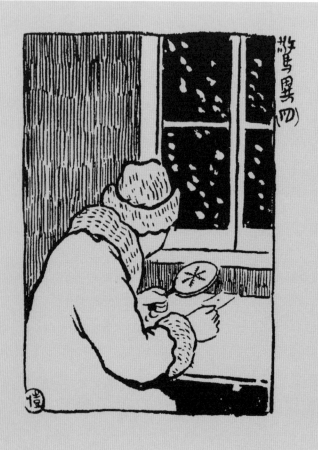

雪花原來這麼漂亮

上海好久沒有下大雪了。我們小時候住在鄉鎮上，每年冬天都下雪。雪下得大時，院子裡一片銀白世界，我們就玩堆雪人的遊戲。雪人可以堆到和真人一樣高，上面一個頭，下面半截身體。頭上嵌兩粒黑色的東西作為眼睛。塞一塊胡蘿蔔進去充當鼻子，再用紅紙剪一張嘴巴貼在鼻子下面，雪人的臉就做好了。身體比較容易做，只要在相當於手的地方插上一面紅旗就可以了。

有一天爸爸問我們：「你們知道雪人是由什麼做成的？」「天上下的雪囉！」「那麼雪是什麼樣的呢？」「一點一點的。」「不對！每一點雪都是一朵花。不信你們用放大鏡來看！」

有人拿來了放大鏡，我們爭着照看，一看，果然是一朵一朵雪花，而且是很美麗的雪花，有各種形狀。真好看！

現在城市裡的孩子到了冬天往往看不到雪，當然也就享受不到在放大鏡下看雪花的樂趣了。真可惜！

(吟)

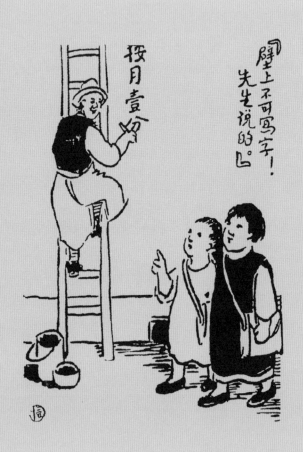

對小學生來說，至高權威是學校的老師。他們往往不聽家長的話，只聽老師的。即使老師教錯了一個字，家長要糾正，也很困難。"老師就是這樣教我們的！"他會不容分辯地説。

老師是絕對權威。老師的話，簡直就是聖旨。

不信請看這幅畫："壁上不可寫字！先生説的。"（先生就是指老師）連馬路上的油漆匠也要聽他們老師的話，真是管得寬啊！

（吟）

至高權威

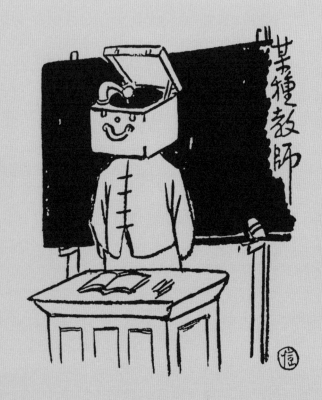

畫中的教師脖子上長的不是頭，而是一架留聲機（即唱機）。真奇怪！

在逃難的時候，爸爸把一路遇到的情況一遍又一遍地講給朋友們聽，他自稱這是在放留聲機。所以這幅畫的意思是說，那個教師給學生上課時，每次講的都相同，就像放留聲機一樣。

這樣的教師備課很省力，備了一次，可以用很久。但學生可不是機器，他們是有靈性的人。他們要求學習一天比一天深入，一天比一天進步。

現在的學校絕不提倡留聲機教育法，現在對教師的要求可高啦，講課要講得活，要有啟發性，而且還提倡素質教育。教師越來越難當了，學生也沒有以前那麼好教。現在的孩子在生活上雖然存在着嬌氣，在學習上卻是一代更比一代強。怎樣把他們教育好，引導好，是教師所面臨的重大任務，也是他們的神聖使命。

（吟）

開留聲機

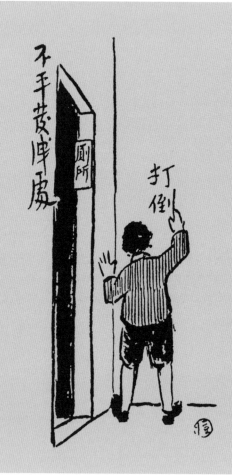

發洩

在小學或初中裡，一個班級有好幾十名學生，他們中間，可能存在着種種小磨擦、小矛盾——誰走路太快，踢着了誰的腳；誰打翻墨水，弄髒了前座的衣服；誰偷看了誰的考卷，誰抄襲了誰的習題……學生之間打打罵罵原是常事。老師不在時，教室裡往往是一片喧嘩吵鬧之聲：這裡兩個人在吵嘴，那裡一堆人在打架。總之，學生與學生之間難免磕磕碰碰。

有不平就要發洩。發洩在教室裡黑板上嗎？那裡人多，誰敢？！最好的發洩地當然首推廁所了。因為放學以後，廁所裡空無一人，你儘管到那裡去寫打倒某某，咒某某不得好死，保證不會有人看到。而到了明天，同學們都來上課了，廁所便熱鬧起來，大家都會看到牆上的字。

（寶）

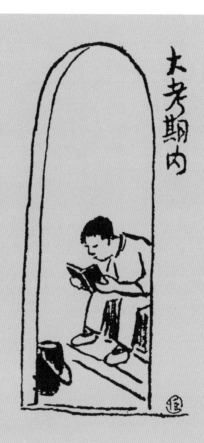

這幅畫選自爸爸的畫集《學生漫畫》（1931年版）。大考即現今的期末考試。大考期間，學生難免要"抱佛腳"。

記得我讀初中時也曾抱過"佛腳"：約好幾個同學一起，凌晨4時多偷偷起床，到廁所裡去溫課。因為寢室裡早已熄燈，只有廁所的電燈是通宵開着的。

畫中人溫課，地點也在廁所。說明他在大考期間十分緊張，連上廁所的時間也要利用。

現在反對應試教育。這種為應付考試而急着抱"佛腳"的情況，應該越來越少了吧。

<div style="text-align: right">（寶）</div>

急來「抱佛腳」

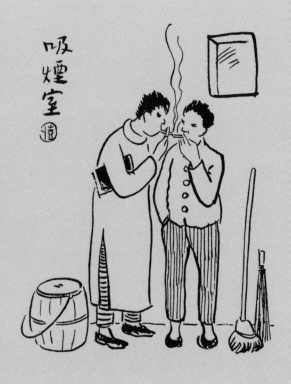

此畫選自《學生漫畫》（1931 年版）。

中學裡一般都禁止學生抽煙。畫中兩人看來是高中生，已經抽煙成癮。上完幾節課，煙癮來了，便趁着休息時間到廁所裡去偷着吸幾口。高個子沒帶火柴，伸長脖子去向矮個子對個火。廁所裡放着三件東西，其中除了拖把之外的那兩件——馬桶和馬桶刷子，恐怕如今的青少年不一定認識。在沒有抽水馬桶的人家，大小便都用這種馬桶。每天在一定時間，有人推了糞車到弄堂裡來，讓家家戶戶把馬桶裡的糞便倒入糞車，由糞車把大糞載到河邊倒入糞船，運到農村去作肥料。靠在牆邊的那把刷子是倒了馬桶之後用來洗刷馬桶內部的。

畫中的廁所成了學生的臨時吸煙室，在這裡煙味壓倒了臭味。

（寶）

煙味壓倒臭味

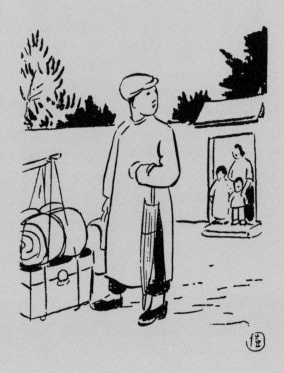

這幅畫作於 1931 年。我猜想可能是我父親回憶自己少年時代的畫作。那時他考取了杭州的浙江省立第一師範學校，第一次離家遠行。回頭看看蔭庇了自己 17 年的家，不由得在心裡說出一句："Goodby, my sweet home!"

來到了學校裡，起初很不習慣，感到很孤獨，老是想念自己的家。他愛唱《Home, Sweet Home》（可愛的家）這一歌曲，"曾經在月明之夜，以蹲坑為名，獨自離開自修室，偷偷地走到操場的僻遠的一角裡，對着明月引吭高歌這小曲……我，一個頭二十歲的少年，為什麼愛唱這般哀愁的音樂呢？因為我初離慈母的家，投身遠地的寄宿學校，不慣於萍水生活的冷酷，戀慕家庭生活的溫暖，變成了鄉愁病者"（引自《Sweet Home》一文）。

據此，畫中的少年很可能就是父親為自己寫照。

（吟）

再見，我可愛的家

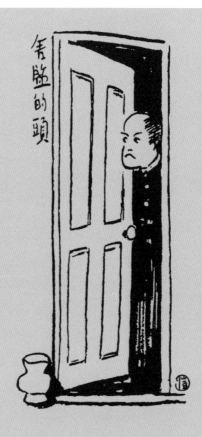

舍監，是舊時寄宿學校裡管理學生的人。例如，晚上管學生準時就寢，早上督促學生按時起床，然後他（或她）來鎖寢室門。有人晚睡遲起，就要受到舍監的責罰。

學生年輕，不免貪玩耍，喜歡行動自由。舍監對他們管頭管腳，使他們感到縮手縮腳不自由。

教室門縫間忽然露出舍監的頭。這個頭，使我想起了父親在《悼丏師》一文中所講的夏丏尊先生，他是父親在浙江第一師範讀書時的國文（即語文）老師，他的頭大而圓。夏先生有一段時間當過舍監，他管教學生，就像父母對待孩子一般。假日學生們出門，他會殷切地吩咐這、關照那："早些回來"、"勿可吃酒"，"銅鈿少用些！"同學們笑着跑開去，心裡卻感激他，敬愛他。

畫中的舍監看上去很兇，但人不可以貌相，也許他是個認真、熱心的人，也會處處關心學生，把學生當兒女看待。

<div align="right">（寶）</div>

想起了夏丏尊先生

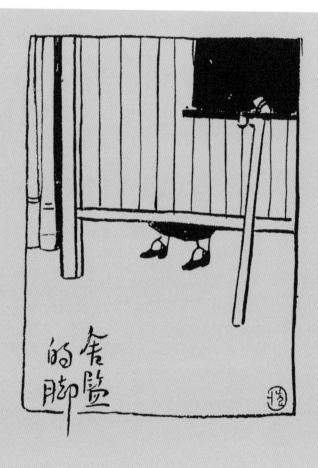

小腳

教室的板門下端，忽然露出一雙小腳。準是舍監跑來察看了。

這是一雙典型的小腳。

對於纏足一事，我一直想不通：這樣一樁傷情悖理的事，怎麼會廣泛流行？

這雙腳，使我想起了媽媽的話。她常說：纏足是很痛苦的，女孩長到五六歲，做娘的必須為她纏足，否則長大了嫁不出去。窮人家的女孩要幫家裡幹活，小腳不行，因此大腳的往往是窮人家的孩子。有錢人家是不要大腳媳婦的。媽媽還說，纏足要分好幾次完成。每纏一次，便產生一腳盆血水（媽是這麼說的，我至今不解）。媽媽的腳纏到一半，纏足的惡習被廢止，所以她的腳叫做"放大腳"。即便如此，她的一雙腳已被折磨得不成樣子。她洗腳時，我看到腳上五趾只有大拇趾向前頂出，其餘四趾都折過去踏在腳掌下！

舍監主要是管學生生活的。這位舍監顯然還是纏小腳時代的人。料想她走來走去管學生，一定是很辛苦的。

（寶）

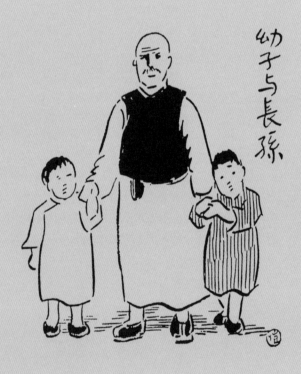

幼子与長孫

我家兄弟姊妹七人，最大的是我大姐豐陳寶，長我九歲；最小的是我弟弟豐新枚，小我九歲。我二姐豐宛音結婚較早，她生下的長子宋菲君，只比我弟弟小三歲多。爸爸常常說：小娘舅，大外甥。

也許正是這一因素促使爸爸畫出這幅《幼子與長孫》。

他們娘舅外甥兩人小時候常在一起玩；長大後，娘舅教過外甥英文。現在，一個在香港工作，一個在北京工作並經常出國。兩人的外語都承襲了我爸爸的特長。真奇怪，爸爸的藝術沒人能繼承，他的外語倒傳給了第二代、第三代中的不少人。

(吟)

三代人

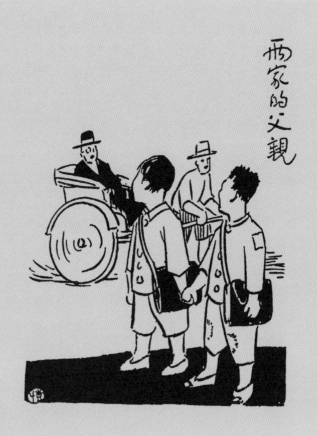

希望兩極分化不要太厲害

在兒童時代，似乎人人平等，不分貧富。窮人的孩子和富人的孩子可以玩得很好。

可是眼前這一幕卻突出了兩家的貧富。瞧！一個孩子的爸爸坐在人力車裡，另一個衣服打補釘的孩子的爸爸則在拉人力車。這一幕被兩家的孩子看見了，不知他們作何感想。

據說爸爸這幅畫曾在90年代的一次統考上被作為作文的命題。有很多人反映說，孩子連人力車都沒有見過，叫他們怎麼寫這篇作文呢？

是啊，現在的孩子真幸福！連人力車也沒見過，更不用說會有大批人長大了去做這種苦累的活兒。至多是一個孩子的爸爸坐出租汽車，另一個孩子的爸爸開出租汽車。開出租汽車不是重體力勞動，兩人的對比總沒有人力車那麼明顯。我真希望人與人之間的兩極分化不要太厲害！

（吟）

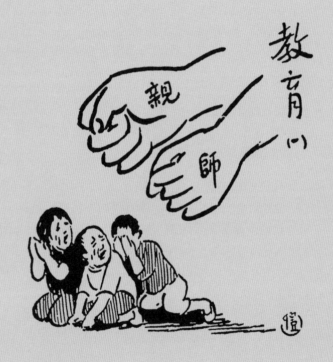

可憐的孩子

這幅畫裡的三個孩子真可憐！老師伸出一個拳頭，家長伸出一個拳頭，巨大的拳頭壓下來，充滿了威懾的力量。

家長望子成龍，老師嚴格教育，你能說他們做錯了嗎？可是，三個孩子還都那麼幼小，他們正當喜愛玩耍的時候。剝奪他們過多的時間，對他們責備過份嚴厲，要求過份苛刻，孩子們怎麼受得了呢？他們怎麼能不哭呢？他們羽翼尚未豐滿，承擔不了重壓，可又逃不出家長、老師的手掌，怎麼不可憐呢？你瞧，前面兩個孩子已經哭得不成樣，後面一個孩子因為兩個拳頭逼得太近，捂住雙眼，連看都不敢看。可憐的孩子！

如今提倡素質教育，而且呼籲給孩子們減負，這真是孩子們的福音！畫中的三個孩子，你們別再哭了，學習時努力學習，玩耍時盡情玩耍，毫無保留地發揮你們的才能吧！

（吟）

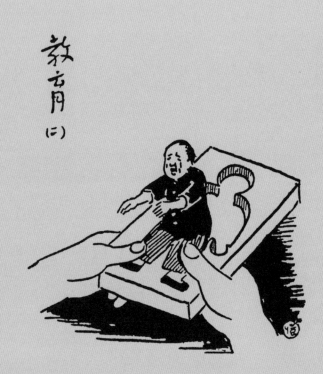

他要自由

老師預先做好一個模子，然後把學生一個個往模子裡按下去，這就是教育嗎？是的，這是一種最方便的教育，最偷懶的教育。現在我們不能再讓這種教育扼殺兒童的個性。人不是一架架機器，每個人都有自己的個性。不然的話，為什麼有的人發展成科學家，有的人成為藝術家，有的人善於經商，有的人擅長務農……如果扼殺了個性，這社會還會有分工嗎？

畫中的孩子顯然不適合於教師定製的這個模子，他不肯就範，所以儘管兩條腿已經被硬按進模子裡，他的上半身卻不肯往下躺，伸出兩隻無援的手，嚎啕大哭。

救救這個孩子吧。他要自由，就讓他自由發揮自己的個性，何必強求千篇一律！他們不是路邊的冬青，何必用大剪刀把他們剪成一般高呢！

(吟)

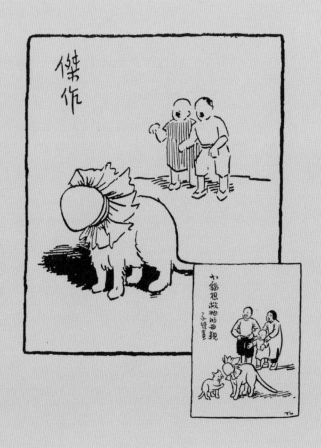

我們家一直養貓。大人小孩有空的時候，就逗貓玩耍。
比較文明的玩耍是在繩子的一頭縛一團紙，引小貓來抓
紙。繩子時而提高，時而放低，時而往前移，忽然又往
後退。小貓一跳一跳，奔來奔去，大家在一旁哈哈大笑。
如果惡作劇一點，就用一塊手帕把貓頭包起來。貓兒看
不見前面了，就拼命往後退。這時大家笑得更厲害。

如果我們包住的是大貓的頭，它的兒子小貓就會奔過來
用前腳抓媽媽頭上的手帕。這時候看的人笑得更厲害。
但我往往是第一個去解開手帕的人。我覺得貓兒很可憐，
牠一定以為大難臨頭了。

年紀小一點的孩子，尤其是男孩，認為這是他們的"傑
作"，得意洋洋。我卻認為過了份就是惡作劇。

（吟）

惡作劇

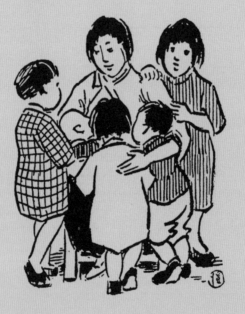

慈母的懷抱

"慈母手中線，游子身上衣。臨行密密縫，意恐遲遲歸。誰言寸草心，報得三春暉。" 爸爸很喜歡孟郊的這首《游子吟》，曾經把它配上曲，給浙江上虞白馬湖的春暉中學當校歌。

爸爸畫《慈母》這幅畫時，政府還沒有提倡計劃生育。這幅畫中的母親一共生了五個孩子。但是她對五個孩子沒有偏愛，每個孩子都是她的心頭肉。試看孩子們圍着她時的那副可親的樣子，就知道她是多麼愛他們中的每一個人。

如果孩子中走失了一個，她會千方百計地去把他找回來。當失子重歸慈母懷時，她又是多麼喜悅。

願天下的失子都能早早回到慈母的懷抱！

（吟）

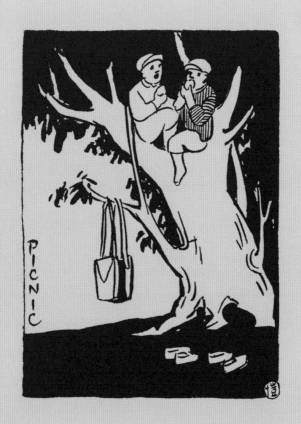

小時候最喜歡的事

我小時候最喜歡野餐。但是我們不叫"野餐",而叫"PICNIC"。這是爸爸教我們的英文名稱。去 PICNIC 前,會準備很多吃的,甜的鹹的乾的濕的都有。在郊外吃東西,味道特別好。

其實,和現在相比,那時吃的東西比現在貧乏得多了。石門鎮上從未見過麵包、巧克力,更談不上現在那麼普遍的飲料。帶幾塊餅,一些花生或瓜子,再加上幾個荸薺或甘蔗,就是一頓美餐了。郊遊的地點也不能與現在相比。現在有什麼公園啦,樂園啦,漂流啦,少年宮啦,動物園啦,等等。而我們那時候,只能到附近的涼傘墳去玩。涼傘墳是石門鎮上姓朱的人家的祖墳。墳上有一棵很大很大的樟樹,好像一把陽傘,石門人稱陽傘為涼傘,所以叫涼傘墳。我哥哥他們都會爬樹,爬得高高的;我只能爬到最低處,羨慕地仰望着他們。

當時 PICNIC 的食物和地點雖然都不及現在,但我回憶起來,那股有趣勁兒比起現在來,有過之無不及!

(吟)

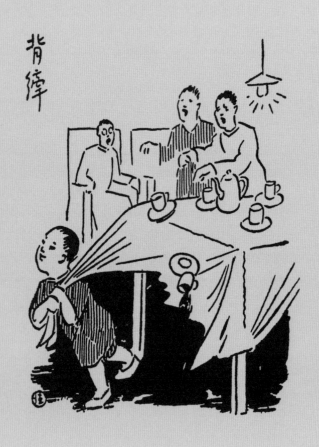

我的青少年時期在故鄉渡過，故鄉就在浙江省崇德縣石門鎮（今屬桐鄉市）。大運河流經石門時打了個大彎，因此石門鎮又稱石門灣。運河裡各種船隻來往如織，百舸爭流。其中凡是載重的船，如運磚、運沙的大船，都有人揹縴，一般是兩人一起揹。我們常看到大船過橋洞時，一人在岸邊將縴繩團成一團，使勁一甩，縴繩穿越橋洞，正好被守候在橋洞另一邊的那人接住，於是上岸繼續揹縴。

畫中男孩一定是看慣了揹縴的，看到掛下來的枱布，不由得學着揹縴，拉住一隻角使勁往前跑，不管背後發生什麼。這可驚動了三位喝茶人，其中兩人連忙跑上前來設法"搶救"，另一人大概反應遲鈍些，坐在椅子裡目瞪口獃，一時不知所措。

（寶）

快來「搶救」

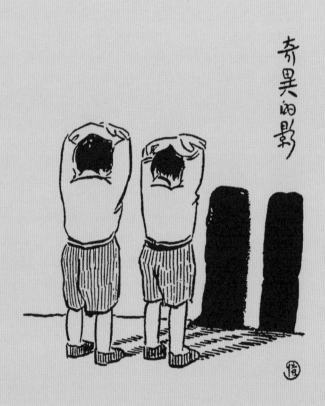

爸爸的畫集《兒童漫畫》是 1932 年 1 月出版的，其中收集的畫有很多是我家卜居嘉興時所作，而且大多數是當時的所見所聞。《奇異的影》就是那時作的一幅寫生畫。

記得有一天晚上，我們幾個大孩子在樓下廳堂裡玩，不知誰忽然伸起兩臂抱在頭上，發現壁上的影子很特別。於是你也這樣做，我也這樣做，牆上出現了一個個長方形的黑影！我們覺得挺好玩，便到書房裡把爸爸拉過來做給他看。一幅有趣的畫便從爸爸的筆底下產生了。

（寶）

有趣的畫

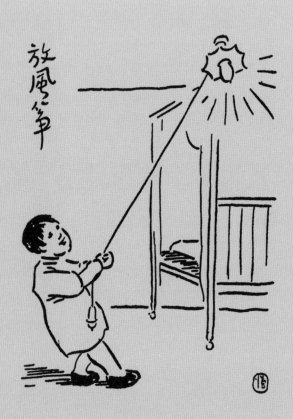

舊時的電燈，開關通向燈頭的線是從電源處直接垂下，供人隨手開關，而不是像現在這樣，把電線埋入牆內，專裝一安全開關使用。

畫中的男孩出於好奇，趁着房裡沒有人，把開關線一拉，讓開亮了的燈隨着手中開關線的拉動而晃蕩，好像放風箏一般。

從男孩的姿勢看，他用的力氣還不小呢。我擔心，弄得不好電線會被拉斷，電燈連燈罩一起掉下來，叫男孩嚇一跳是小事，萬一他再一次好奇，用手去拉那掉下來的電線，觸了電，那可是人命關天的大事啊！但願電線不被拉斷，又但願媽媽趕快來喊他去吃晚飯。媽媽見狀會罵他一頓的，教訓他不可以玩電燈，並告訴他電的知識：觸電是要喪命的！今後不可再這樣頑皮，否則悔之莫及。

（寶）

當心把電線拉斷

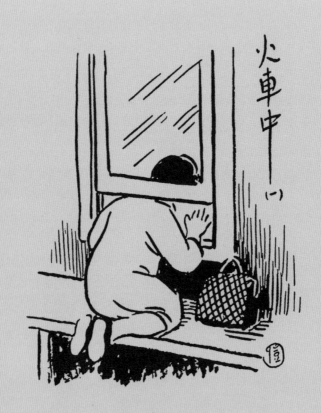

這種火車我小時候坐過。火車裡的坐位是四長排：兩邊兩排靠窗，中間兩排背靠背，都是盡車廂的長度統排到底的。

畫中人看樣子是我的弟弟，他每次乘火車，總喜歡跪在櫈子上向窗外看野景。在那種火車中開玻璃窗時，是用手托住了窗子往上推的，推到頂上再往裡一搠，窗子自會留住。但有時機關不靈，稍一震動，窗就會落下來。弟弟曾碰到過這種尷尬境況，窗落下來，正好"切"在他的頸部，不免受到驚嚇，大哭一場。火車裡很空，我和爸爸媽媽散坐在弟弟的周邊，看到他"受刑"，連忙起身去解救他，撫慰他。

（寶）

快來解救他

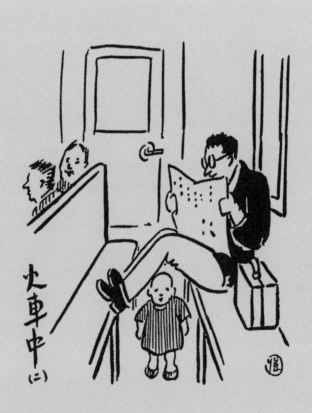

這是老式的火車，車中坐位不是像現今那樣"包廂"式的，而是統長的四排。看來車廂裡不擠，戴眼鏡者靠窗坐着，獨自埋頭看報。為了坐得舒服些，他把兩腳擱在對座的邊緣上。

小男孩坐得厭煩了，下地來走走。他可能就是回頭看的那位乘客的孩子。小男孩還很小，矮矮的，正好從大腿架成的"橋"下穿過，戴眼鏡者還沒有覺察呢。孩子的爸爸恐怕他亂跑，回過頭來看看，正好看到他悠然自得地從"大腿橋"下穿過，怪有趣的。他爸爸笑了，沒有起身去抱他回來，讓他跑來跑去玩吧，免得在身邊吵吵嚷嚷。

（寶）

從「大腿橋」下穿過

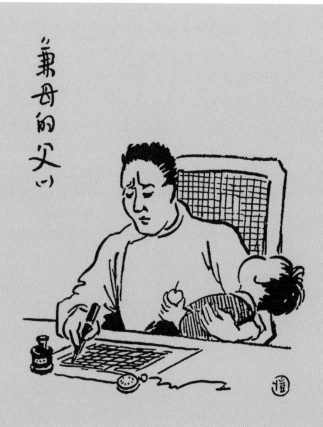

在一個家庭裡，孩子一般由母親照顧，有道是："世上只有媽媽好，有媽的孩子像個寶，離開了媽媽的懷抱，幸福哪裡找。"

但畫中的孩子是躺在爸爸懷抱裡的，為什麼？因為媽媽病了？或許因為媽媽出門去了？我看都不是。一定是由於子女多，媽媽管不了，分一個給爸爸管。因為那個時代，不講計劃生育，聽其自然，生五六個不稀奇，生七八個，乃至八九個的也有。孩子一多，媽媽忙，爸爸也忙。可爸爸還有別的任務：出版社來約稿啦，雜誌社來催稿啦……爸爸不得不"開夜車"。給孩子一個小蘋果，哄他睡覺，他睡了爸爸才能開始工作，眼看孩子已經打呼了，便試着往床上放，他卻馬上又醒了，大哭起來。於是只好再抱他，重新哄他入睡。這回不再往床上放，索性左手抱着他，右手寫稿子。稿紙不按住會移動，就用墨水瓶和掛錶壓住兩隻角。這樣寫字很吃力，你看他眉都皺起來了，真是辛苦的爸爸！

（寶）

辛苦的爸爸

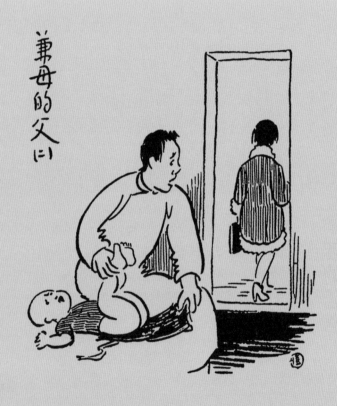

孩子們吃、喝、拉、撒，一般都由母親管。但有的母親不管，把這類事推給父親。不願管孩子的母親有各種類型，《兼母的父（二）》中的母親屬於"外出型"。外出，就是喜歡往外跑：去赴宴啦，去逛公司啦，去看電影啦……你看她悠然自得，頭也不回地走了。她丈夫一邊急着替小孩換尿布，一邊不無怨恨地望着她出去，也許心裡想："到哪兒去啊？招呼也不打一個！"

如果這類事經常發生，那麼這個家庭就有分裂的可能。如果妻子只是好吃懶做，成天貪玩倒罷了，只怕她是應約去會晤第三者的，要不然為什麼打扮得如此漂亮：穿着時髦的短大衣，腳上還蹬着高跟鞋呢！

但願我沒有猜中。但願她早早回家，因為家裡有小寶貝在哭着喊"媽媽"呢！

（寶）

但願她早早回家

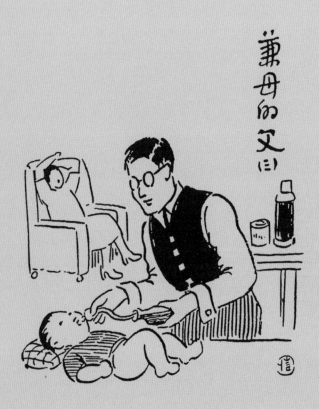

我說不願管孩子的母親有各種類型，《兼母的父（三）》中的這位母親，應該是屬於"休閒型"的。你看她蹺着個二郎腿深深埋在沙發裡，一副悠閒相！

看來父親是樂意看小孩的。他沖了奶粉用奶瓶餵孩子。一邊餵，一邊看着這個大胖兒子，心裡樂滋滋的。

爸爸喜歡管孩子，媽媽也就樂得休息休息，瀟灑坐一會。

既然兼母，必然會兼到底：半夜孩子鬧着要吃，或者尿布濕了哭着催人換，自然也是爸爸的事了。有時爸爸實在太累睡得很深，一時沒有被孩子鬧醒，媽媽聽見了只要推他一下，他就會一骨碌爬起來，為孩子換尿布、餵奶。

（寶）

爸爸喜歡管孩子

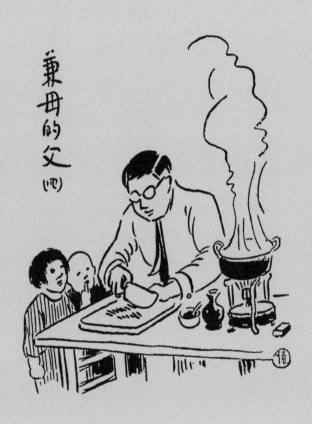

畫中的爸爸下班回家，發現媽媽不在。已經是吃晚飯的時候了，兩個孩子餓得哇哇叫。孩子們說，媽媽出去了，不知道什麼時候回來。爸爸連忙把袖子一捲，開始燒飯、燒菜。一邊忙，一邊想：她到哪兒去了？很可能接到電話，臨時有個宴會，赴宴去了；也可能單位裡有急事，加班去了。她一定是來不及留張條子，也沒有時間打個電話。

兩個孩子站在一邊看爸爸燒菜，聞着飯香菜香，忍不住饞涎欲滴。一會兒三人共進晚餐，其樂融融。

媽媽燒得一手好菜；但媽媽不在家時爸爸也能應付，他是一個挺能幹的"兼母的父"。

（寶）

爸爸挺能幹

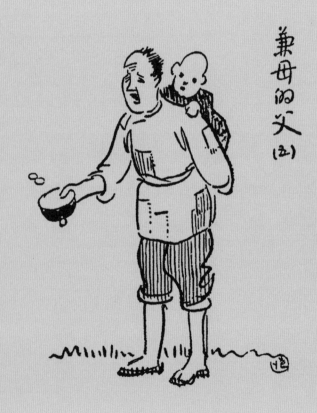

兼母的父（五）

窮的小孩更苦

當乞丐的老爸揹了幼兒沿街乞討。孩子他媽哪兒去了？或許病在牀上，或許已經死去。孩子還小，他什麼也不懂。他不知道爸爸揹了他在幹什麼，還以為帶他出去玩兒呢。

我父親認為，"在這社會裡，窮的大人固然苦，窮的小孩更苦！"因為"窮的小孩苦了，自己還不知道……"

你看，畫中乞丐一臉的愁苦相，而背上的孩子卻一無所知，甚至還興致勃勃地歪着頭在看野景。父親常以八指頭陀咏小孩的兩句詩"罵之惟解笑，打亦不生嗔"來說明：小孩即使處於困境，也還是笑嘻嘻，不知道自己的苦。他認為"這才是天下之至慘"。

(寶)

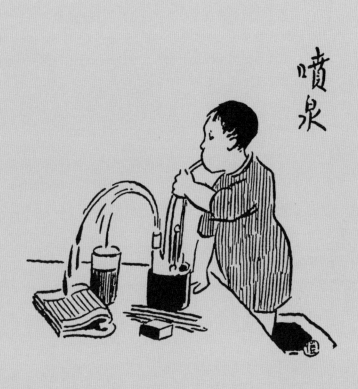

把水煙筒當玩具

畫中有兩件東西小讀者們恐怕沒見過,一件是水煙筒。水煙筒下方一頭盛水,一頭存放煙絲。上面的小孔用以裝煙供吸用。據說抽水煙比抽香煙衛生,因為吸入口中的煙是經過水過濾的。但水煙也有缺點,吸水煙必須專門從事,不能像抽香煙那樣一邊寫文章一邊抽煙。父親經常邊抽香煙邊寫文章,似乎不抽香煙文章就寫不出來。早期文章寫得多時,每天要消耗兩罐美麗牌香煙(每罐50支),一罐自抽,一罐請客。另一件是"煤頭紙"。所謂"煤頭紙",是我們家鄉的土話,指抽水煙時用來引火的、由薄紙捲成的紙筒。祖母愛抽水煙,我為她捲過"煤頭紙"。把一張長梯形薄紙搓成一根細長紙筒,便可用來點火。

畫中的男孩挺頑皮,他拿着水煙筒不是吸而是吹,這樣,下面的水從塞煙絲的孔中噴出,好像一股噴泉,灑在書上、杯裡。書上留下了污跡,茶杯裡添了苦味,而這小男孩毫不在意,還覺得挺好玩的。

(寶)

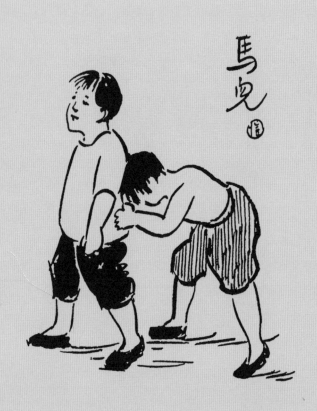

這遊戲我們小時候經常玩。一個孩子在前，另一個孩子彎下身體，頭頂着前面那孩子的腰部，便形成一匹下有四腳的"馬"。如果有小小孩，還可由大人扶着騎在"馬背"上。做"馬兒"遊戲時，我總是做站在前面的人。做"馬背"的是二妹，小我一歲。由大人扶着騎在"馬背"上的，不是三歲的二弟，便是一歲的小妹。

寫到這兒忽然想起了李叔同的歌《憶兒時》："回憶兒時，家居嬉戲，光景宛如昨。"如今，當年做這遊戲的孩子已經是七八十歲的老太婆、老頭子了。回憶往事，真像是昨天的事。空下來哼唱《憶兒時》，不免感慨繫之。

（寶）

光景宛如昨

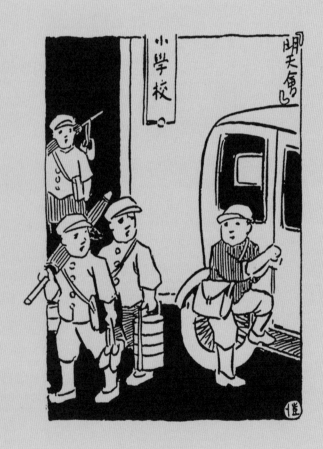

小學放學了。小學生們有的跨上家裡開來接他的自備汽車，大部分卻得走回家去，還得把備用的雨具和中午帶飯的飯盒也帶回家。走路的孩子皺起眉頭，看看上汽車的孩子，眼光裡難免帶點妒意。

可是，將來怎麼樣？富家子弟將來不一定成名成家，窮人的孩子或許是未來的棟樑之材。著名音樂家海頓和莫扎特終身貧窮，名畫家米勒有一次甚至窮得家裡只有兩天的柴米……

所以說，對富家子弟不必羨慕，重要的是努力學習，努力實踐。不要比富貴貧賤，要比學識才能。

（寶）

不要比富貴貧賤

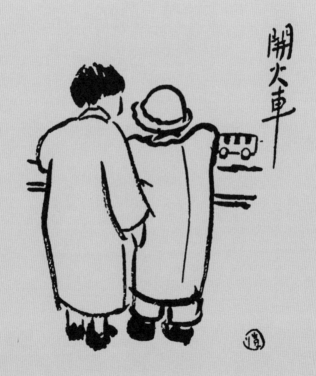

畫中男孩子是我的弟弟，那女孩便是七十多年前的我。弟弟幼時喜歡用積木搭火車，他一邊推動積木火車，一邊口中「汪——汪——」地叫。有時候他叫我作伴，兩人一起玩。

爸爸見我們對火車這樣憧憬，有一天他到上海去（當時我家住在上海郊區江灣），在永安公司買了一輛鐵製火車頭，回來給我們玩。可是出乎他的預料，我們玩了一個晚上就厭倦了。這使他恍悟到：積木堆成的火車可以加上自己的想像，孩子的想像力又是毫無拘束的。而現實化的玩具一覽無餘，遠不如積木玩具。怪不得畫中的玩具火車被在棄一旁，兩人寧願玩那積木火車，而且玩得十分有勁。

（寶）

現實化玩具一覽無餘

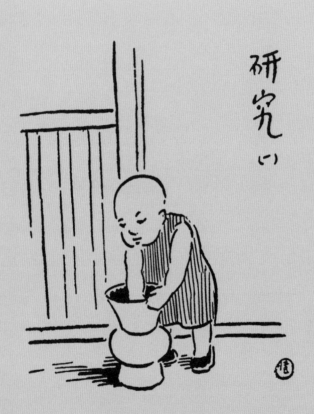

小孩最天真，而且富有好奇心。好奇心幫助他增長知識，積累經驗。每個人都是靠着東摸摸、西弄弄、左看看、右問問而長大的。

他大概早就想摸痰盂了，想知道裡面究竟有些什麼。但是爸爸媽媽在，他不敢摸，生怕挨罵。今天趁着四周無人，他大膽伸手去試探一下，說不定裡面放着糖糖呢。

讀者看了這幅畫，請別笑他，他是一本正經地在研究啊！要原諒他還小，什麼都不懂，摸到了痰盂裡的髒東西，說不定還會塞到嘴裡嚐一嚐呢！當然，挨媽媽一頓罵，或者挨爸爸一頓打，看來是難免的。在挨罵、挨打的時候，他幼小的心靈裡一定感到很委屈：我只是想吃點東西，摸摸看裡面有沒有糖糖呀！

（寶）

摸摸看，裡面有糖糖嗎？

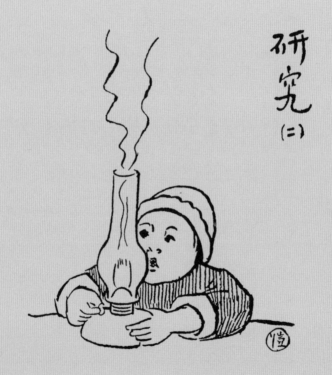

研究
(二)

在沒有電燈的小鎮上，用的就是這種燈。用我們家鄉話來說，這叫做"洋油手照"，正式的名稱好像是"美孚燈"。"美孚"是外來詞。燈的下部灌滿了洋油（即火油），上方是一個玻璃罩子，中間便是浸透火油的紗帶，點亮了紗帶，安上玻璃罩，火苗便穩定下來，這時轉動旁邊的旋鈕，可以按需要調節亮度。在這種燈下寫字，倒也夠亮的。

孩子趁大人不在，獨自研究起這油燈來。他學着大人的樣子轉動一旁的旋鈕，火焰越來越大，一股黑煙從燈罩裡冒出。他看得很認真，又感到幾分緊張！

這時的燈罩是很燙的。小娃娃，當心燙手啊，更要當心倒翻，那是會引起一場火災的！

（寶）

當心燙手

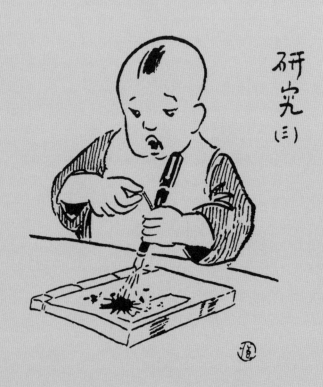

這孩子在研究的，叫做"自來水筆"，也就是老式的鋼筆。這種老式鋼筆，現在的年輕讀者大概沒有看到過。用之前先要灌墨水。灌墨水的時候，是把筆尖插入墨水瓶中，靠着一次又一次扳動那根金屬小條來壓迫筆身內的橡皮管，將墨水吸入管裡，供寫字用。吸一次墨水倒也可以寫很久。

孩子不過三四歲吧。他學着爸爸的樣子，用小手去扳那金屬小條，沒想到橡皮管裡的墨水一下子射了出來，恰好射在一本線裝書上！這下闖禍了：線裝書是吸水的，墨水會一層一層吸進去！等一會爸爸看到了，準會打他手心！幸好雪白的圍嘴兒沒有被墨水玷污，否則的話，爸爸打，媽媽罵，夠他受的了。

（寶）

這下闖禍了！

挺好玩

如今的兒童玩具多，玩具店裡五花八門，琳琅滿目：電動火車，遙控汽車，航空模型，彩色橡皮泥，溜溜球……使人目不暇給。可是從前，玩具的品種哪有這麼多，尤其是住在小鎮上的兒童，玩具就更少了。

小男孩找不到可以玩的東西，實在沒事幹了，挺無聊的。他走到廁所裡看到梳妝枱上漱口杯裡一支牙膏，便拿來玩。早上爸爸刷牙時忘了把牙膏蓋蓋上，只見黏糊糊的牙膏從口子上淌出一大段。男孩一擠，又擠出一段。他索性拿來擠個完。

經過這麼一番研究，他知道了：這玩意兒原來是挺好玩的。以後沒事幹，倒可以常來弄着玩兒。

（寶）

放學回家像餓狼

記得自己唸小學時，放學回家就像餓狼，什麼都要吃，什麼都好吃。畫中倚門的媽媽深知小孩此時一定很餓，早就準備好兩塊蛋糕，倚門等候她們放學回家。再過兩秒鐘，孩子們一轉彎就見到媽媽了，那時就會出現歡天喜地、狼吞虎嚥地吃蛋糕的一幕。

兩隻蜻蜓一路跟着她倆，似乎想看看這歡樂的一刻。

（寶）

父親在隨筆《華瞻的日記》中以幼兒華瞻的口吻寫他生活中使他想不通的所見所聞。他想："天下雨，不能出去玩，不是討厭的嗎？我要天不要下雨，正是合情合理的要求。我每天晚上聽見你（指他的姐姐）要爸爸開電燈，爸爸給你開了，滿房間就明亮；現在我也要爸爸叫天不下雨，爸爸給我做了，晴天豈不也爽快呢？你何以說我癡？"

畫中幼兒一定也在怪他媽媽："昨天我要玩皮球，你就給了我。今晚我看到窗外有個滾滾圓的皮球，又大又亮，我要媽媽替我拿下來玩，媽媽為什麼不睬我，一定不肯替我辦這件事呢？"

（寶）

要玩這又大又亮的皮球！

一年四季大哭幾場

根據我照料孩子的經驗，初生嬰兒半年之內不生病，因為有天然免疫力。半年後平均每月生一次病。接下來是約摸一年生一次，直到進小學。進小學後抵抗力漸強，就難得生病了。

小孩發高燒，要打退熱針。不發燒也要打預防針。那時候每個小孩都要打"百、白、破"的預防針。百、白、破，就是百日咳、白喉和破傷風。一年四季，小孩總要為打針大哭好幾場。

打預防針，是為了讓孩子不生流行病。吃藥打針，是為了讓孩子的病早日痊癒。都是從愛護出發，可憐小小孩子只知道爸爸媽媽叫人用尖針戳他的手臂或屁股，虐待他，哪兒知道這是"似虐之愛"呢！

（寶）

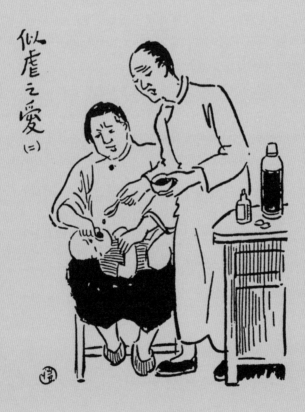

在父親的隨筆《華瞻的日記》中，他用弟弟華瞻的口吻
寫日常生活中他看不慣、想不通的事情。華瞻的日記裡
寫道：大人們 "往往不講道理，硬要我吃最不好吃的藥"。

良藥苦口，藥總是苦的，當然 "不好吃"。小孩不肯吃，
怎麼辦？只有硬灌。但是，藥剛灌進嘴裡，他馬上就吐
出來。藥不吃不行，只好採用這樣的辦法：兩人合作，
媽媽捏住他的鼻子，爸爸一瓢一瓢地往他嘴裡灌，這時
他鼻子被捏住了，只能用嘴巴呼吸，嘴巴張開，藥就灌
進去了。其實這辦法很不好，但當時通行這樣做。

我小時候曾多次看到爸爸媽媽給弟弟灌藥，料想我自己
像弟弟這麼大的時候也遭受過這種 "似虐之愛"。

（寶）

捏住鼻子硬灌

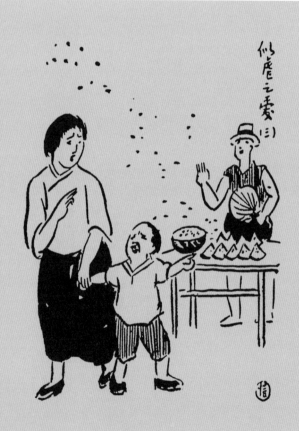

畫中幼兒很口渴，要媽媽買一片西瓜給他吃，可是因為
西瓜上叮滿了蒼蠅，媽媽不肯買，說了些他聽不懂的話，
什麼"衛生"呀，什麼"細菌"呀，什麼"痢疾"呀，
沒有一句聽得懂的。他心裡一定在抱怨：我嘴巴很乾，
這位叔叔在吆喝，分明是招我們去買西瓜，大人為什麼
一定不肯買呢？

有好吃的東西不買，說這是愛護他，不讓他受到疾病的
侵害，這種"似虐之愛"的道理，叫一個幼兒怎麼想得
通呢？

(寶)

他想不通

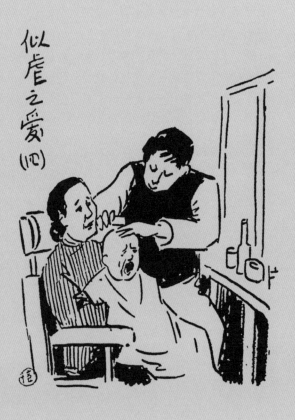

用刀在頭上割

1927 年，我 7 歲，弟弟瞻瞻（豐華瞻）3 歲。我家住在江灣永義里（立達學園宿舍）時，父親寫過一篇文章，題目是《華瞻的日記》。文章以瞻瞻的口吻寫他所看到的一些使他想不通的怪事。其中之一是：爸爸身上披一塊大白布，垂頭喪氣地朝外坐着，一個陌生人拿一把小刀，在爸爸頭頸後用勁地割，又咬緊了牙齒割爸爸的頭，還割他的耳朵，最後用拳頭打爸爸的背！可是媽媽和姐姐（就是我）都置之不問，毫不介意。他哭了，心中充滿恐怖和疑惑。

畫中的孩子還小，像當時的瞻瞻一樣，不懂得為什麼要在他頭上割！他大哭，很想從媽媽身上掙扎下來逃開去，但是他不敢，只好硬挺住。因為媽媽說過，不可以動，動了要割破皮，流血血的！

（寶）

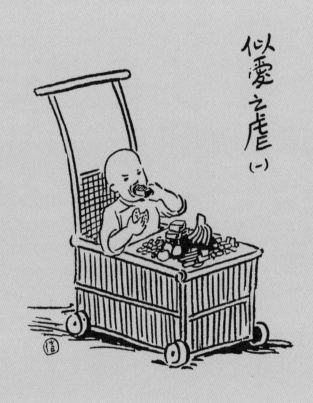

一看就知道，這男孩是嬌養慣了的。他愛吃糕餅、糖果、水果，爸爸媽媽總是盡量滿足他。但是我可以說，他面前的食品只要吃下一半，就會生病，甚至被送醫院。

他使我想起了如今的獨生子女。"只生一個好"，好是好在優生優育，悉心撫養。可是我們看到，有些父母對獨生子女的一味溺愛、嬌慣，把他或她培養成任性、自私、貪婪而經不起挫折的"小皇帝"。

其實，一個人在兒童時期能吃點苦也不無益處。美學大師朱光潛有句名言："有錢難買幼時貧。"孟子說"苦其心志，勞其筋骨，餓其體膚"。看來讓孩子過得艱苦一點，不無好處。

奉告年輕父母：愛孩子理所當然，但求感情不要壓倒理智。

（寶）

一味溺愛，無益有害

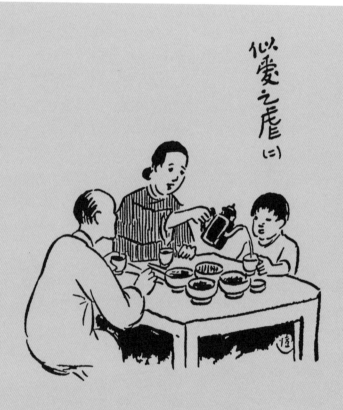

要把孩子培養成酒鬼嗎？

喝酒原是一件風雅的事，歷代騷人墨客多愛喝酒，而且飲酒是詩中常見的題材。

李白在《將進酒》一詩中說，他願意賣掉家裡的"五花馬"和"千金裘"，賣得錢來"換美酒"，以便與友"同銷萬古愁"。可見喝酒既風雅，又能消愁。

畫中人喝酒，顯然不是為了消愁。他們是為了增添家庭樂趣，為了生活過得風雅些，瀟灑些。大人喝酒原是尋常事，為孩子也斟上一杯，那就大可不必了。媽媽為孩子斟酒，爸爸似乎表示讚許（至少他沒有干涉），難道他們要把自己的孩子從小培養成酒鬼嗎？

（寶）

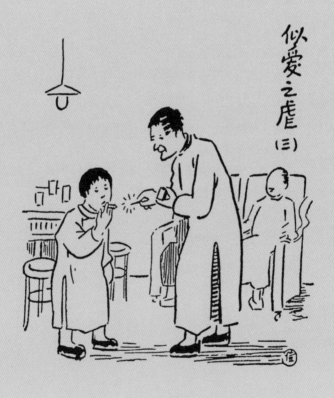

家裡來了客人，少不了敬茶敬酒。爸爸為客人一一敬過煙，順便也為自己的孩子點上一支。孩子接過香煙，一本正經湊上前來讓爸爸點火。

爸爸原是為了好玩才讓他吸吸的，就好比給客人分蛋糕時也分一塊給自己的孩子一樣。爸爸並沒有意識到這是一種似愛之虐。

記得從前我參加過一個關於日常衛生的展覽會，其中有一個專題是講吸煙有害。會場上陳列了吸煙老手兩肺的模型。我驚訝地看到，兩肺全部是黑色的！我還想到，如果讓孩子早早染上吸煙的習慣，那麼無形中增加了一筆買煙的開支，在他想抽煙而沒有錢時，就可能走上歧途。總之，吸煙有百弊而無一利！

（寶）

有百弊而無一利

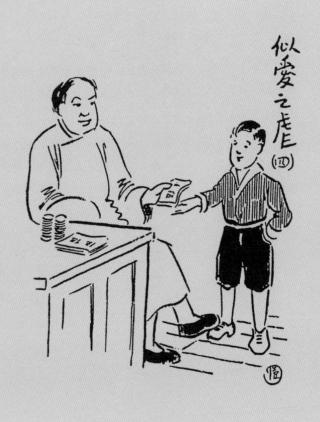

畫中作父親的一臉福相，看上去不是總經理就是董事長。
那男孩還小，可是已經學會了用錢。他父親寵愛他，給
他零花錢，一次就是 10 元，當時（30 年代初）的 10 元
足夠供他隨意揮霍了。可是 10 元在他父親的眼裡還不算
多。他桌上還有一疊 5 元鈔和兩疊銀元呢！

農村有句俗話：肥水瘍穀。意思是說，澆肥過多反會產
生瘍穀。同樣的道理：過多的寵愛反會培養出無用之才。

從畫題可以知道，作者也認為：這種方式的愛無異於培
養下一代亂花錢、講享受的惡習。這不是真正的愛，而
是 "似愛之虐"。

（寶）

別讓孩子亂花錢

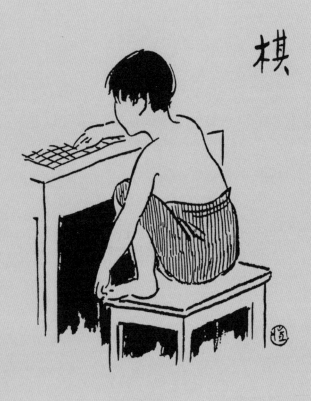

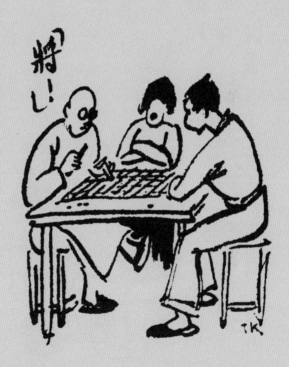

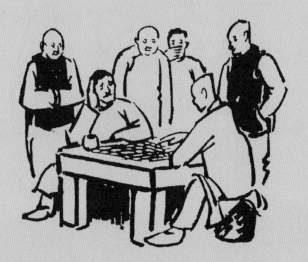

爸爸與棋無緣。下象棋，下圍棋，打撲克牌，他都不感興趣，從來不參加。他雖然自己不下棋，卻畫過好幾幅有關下棋的畫。

這第一幅畫收在 1932 年出版的《兒童漫畫》中。1934年爸爸又畫了一幅下棋的畫，題目是：《將！》畫中兩個男子對弈，兩人聚精會神，表情十分投入。1947年爸爸又畫了一幅下棋的畫，題目是《觀棋不語》。畫中兩個男子沉醉於棋局，其中一人大約正在"將"他的對手，對方皺眉苦苦思索。四個圍觀者都緊閉嘴巴，其中一人甚至用手遮住了嘴。俗話說：觀棋不語真君子。這四人對此話都恪守不渝。

（寶）

以下棋為題材的畫

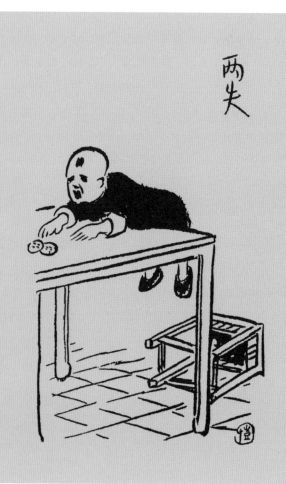

大概我的弟弟們小時候常有畫中的遭遇，被爸爸用他藝術家的眼光攝住了剎那間的一幕，畫下了這樣一幅畫。

孩子看到桌上有餅，便爬上櫈子，撲在桌上伸手取餅，不料兩手太短，餅還沒有拿到，兩腳卻已不小心把櫈子踢翻，造成兩失的局面：沒有吃到餅，又失去了櫈子，只好趴在桌上大哭。

不覺聯想起大人有時也有這種"兩失"之苦——這個沒有爭取到，反連那個也丟失了，弄得他"賠了夫人又折兵"！

（寶）

大人也有「兩失」之苦

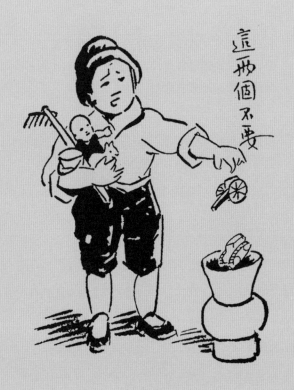

這個孩子不喜歡坦克大炮，他要娃娃、小狗、水桶和農具。顯然，他是個愛和平的孩子。

世界上之所以有戰爭，就是因為有那些喜歡欺侮弱小、貪得無厭的好鬥的人，如果從小就教他們玩飛機坦克的玩具，那就是助紂為虐，對和平不利。

"近朱者赤，近墨者黑。"拿什麼去教育孩子，是一個很重要的問題。

當然我們也要教育孩子從小懂得學會保衛祖國的本領。但那完全可以通過別的途徑，不一定要製造戰爭的玩具。

現在的玩具越來越離譜了，什麼鐵鏈啦，手銬啦，樣樣都有。那些電視劇就更不像話了，不是談情說愛，就是大打出手。多數是香港片。我要呼籲：為了祖國的花朵，多拍一些培養兒童健康思想的電視片吧！

（吟）

愛和平的孩子

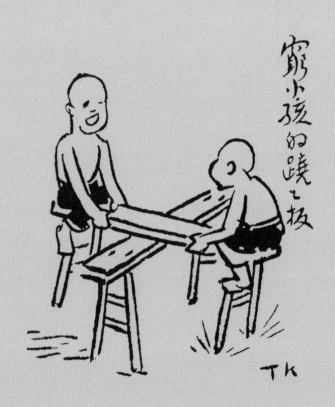

1934 年 7 月 11 日，有人寫一封匿名信給爸爸，把他在貧民窟看到的一種現象作為畫稿的材料提供給爸爸：把兩條板櫈成直角疊放在一起，兩個孩子騎在上面那條板櫈的兩端，一高一低交互上下，像玩蹺蹺板那樣。

爸爸對此十分感慨："在這社會裡，窮的大人固然苦，窮的小孩更苦；大人苦了，自己能知道其苦……窮的小孩苦了，自己還不知道，一味茫茫然地追求生的歡喜，這才是天下的至慘！"他便拿起筆來，背摹了這樣一幅畫，並把此畫作為插圖，寫了一篇同名文章。爸爸還說，比起那些更窮、更不幸的孩子來，這兩個窮小孩還是幸福的，他們家還沒有窮到須跟娘去撿煤屑，跟爺爺去撿狗屎（作肥料）的地步；只怕日子再過下去，他們的爺娘要把兩條板櫈賣掉去換米吃，那時候，這幅畫便成了他們黃金時代的夢影！

（寶）

天下的至慘

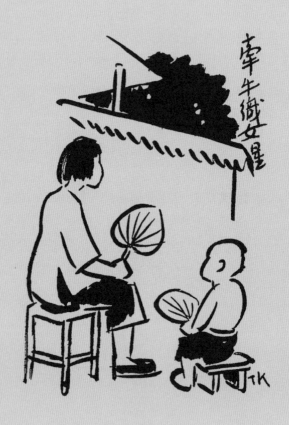

講牛郎、織女的故事

夏天乘涼的時候，小孩總喜歡叫大人講故事。畫中母子倆坐在牆邊乘涼，孩子嚷着要講故事。大人抬頭，看見牆外夜空中的牽牛星和織女星，便順口講起牛郎織女的故事來。

孩子不大聽得懂，但他還是很愛聽。他感興趣的是：鵲怎麼會在銀河上搭一條橋，而且橋上還可以走人。當他聽到牛郎、織女一年只有"七巧"那一天相見一次時，他提了個疑問：他們兩人很要好，為什麼不讓他們常常相見呢？大人回答不出。宋朝詞人秦少游（秦觀）倒有個解說，在他寫的《鵲橋仙》一詞中有這樣的句子："金風玉露一相逢，便勝卻人間無數。……兩情若是久長時，又豈在朝朝暮暮。"不過詩中的意思小孩聽不懂。

（寶）

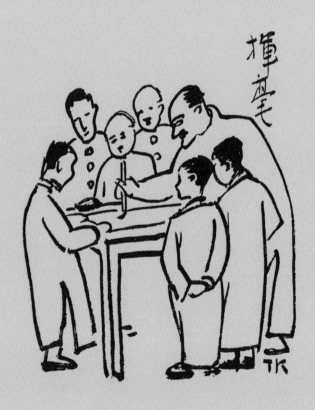

最好有人大喝一聲

畫中的人正在揮毫，周圍有六個人在看。這使我想起爸爸的一番話。他說：我畫畫之前不能喝酒，寫字之前倒希望喝上幾口酒，這樣寫起字來有膽量，有氣魄。寫字時如果旁邊有人看，反而會給我助興。當我寫一豎時如果有人在旁邊配合着喝一聲"好！"那就更好。所以他在這幅畫裡也畫了六個人看寫字。

六個人之中有一個人在幫書法家拉紙。說起拉紙，又使我想起一件事來。有一次，爸爸叫我替他拉紙。那是一副對聯中的一條，很長。爸爸寫到後面幾個字時，我手中拉的紙已經離開桌面，我就任它下垂。但這樣一來，爸爸寫後面的字時就看不見頭上的字了。而寫字是要承上啟下、一氣呵成的。爸爸着急了，大喊"抬頭！抬頭！"意思是要我快點把宣紙的那一頭拎起來。可是愚鈍的我卻連忙抬起自己的頭，弄得爸爸啼笑皆非。

(吟)

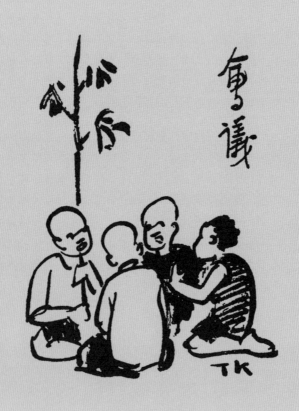

四個孩子聚在一起，一本正經地開會。他們討論得十分激烈。怎樣應付老爸的打罵？誰去對付王家的狗？更重要的是，前村的一幫小伙子挺厲害的，怎樣才能打敗他們？以及要不要與鄰近的孩子們聯合起來，"槍口"一致對外？等等，等等。要討論的項目多着呢！你一言，我一語，七嘴八舌，沒完沒了。

記得 1933 年爸爸寫過一篇文章《兒戲》。文末有這樣一句話："國際的事如同兒戲，或等於兒戲。"爸爸將這幅畫題名"會議"，恐怕也有把大人們的會議甚至國際同盟之類比作孩子們聚會的意思吧。

(寶)

要討論的項目多着呢！

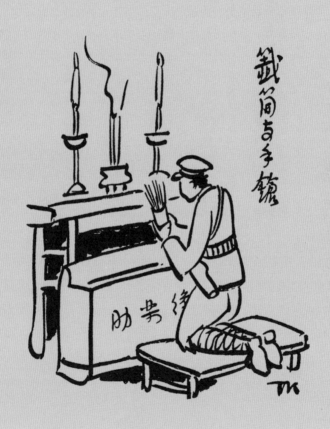

求籤——也許有些青少年不懂這是怎麼一回事。有的人處於困境，或者有什麼事情猶豫不決的時候，想問問菩薩，便到寺廟裡去雙手捧着"籤筒"上下抖動，使其中一根籤（即一根細長的小竹片）漸漸升高，落地，廟裡的和尚就根據這根籤上所刻的字撿出一張印好的字條給你，字條上印着幾句話或一首詩，指出你的命運，並指示你應該怎麼辦。這當然是一種迷信活動。

兵求籤，看了有點滑稽。籤筒與手槍，兩者似乎風馬牛不相及。手槍是殺人的武器，籤筒是廟裡的迷信用具。仔細想想，手槍比籤筒更能決定一個人的命運呢！

但是再仔細想想，兵求籤也未嘗不可。因為兵也有迷信的，他有些事躊躇不決，到廟裡來求一張籤看看吉凶如何。比如說，部隊就要出征，不知此去是凶是吉？父母來信要他請假回家結婚，他該怎麼答覆？等等。

有些人在為難的時候，六神無主，又無人可以商量，就會想到求籤，求籤等於"向菩薩諮詢"。這實際上是一種無可奈何的愚昧行為。

（寶）

向菩薩諮詢

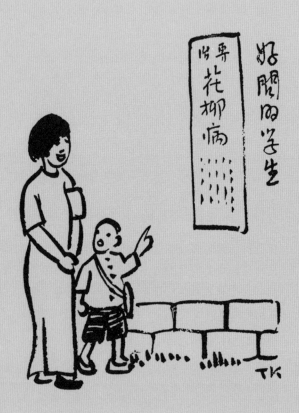

好問，原是無可厚非的。"子入太廟，每事問"（孔子入太廟，遇到每一件事都要問）。據孔老夫子說，"每事問"還是一種禮節呢。

可是，這小男孩沒有想到，他這一問，卻使得女老師一臉的尷尬相，弄得她回答也不是，不回答也不是。她一向鼓勵學生多提問，這回學生好問，她怎能避而不答？回答他吧，對一個小男孩講"花柳病"，叫她從何說起！

也難怪這男孩，他有他的想法：我每次提問，老師都認真回答我，還稱讚我問得好，所以我有問題就問。這回提出問題，為什麼老師非但不立即回答，還支支吾吾只想找話題來搪塞過去？可能他還想：我倒偏要弄個明白。明天上課時我一定要在課堂上提出這個問題，這下老師總該清清楚楚回答我了吧。

（寶）

為什麼女教師一臉尷尬相

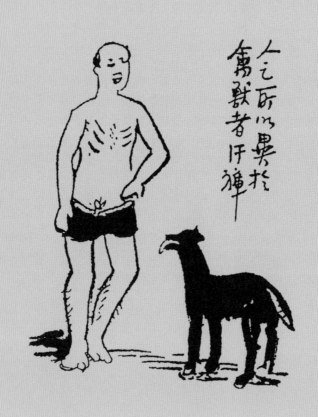

孟子說："人之所以異於禽獸者幾希。"意思是說，人所不同於禽獸的地方只有那麼一點點，這裡指的是仁、義、禮、智。父親把"幾希"二字換成"汗褲"，還在旁邊畫一隻黑狗，意思是說，人和狗只差一條汗褲。

狗伸出舌頭，說明天氣很熱。狗不穿衣服，人也只多一條汗褲而已。

父親熟讀《論語》、《孟子》，因此在大熱天看到人與獸僅差一條小小汗褲時，就想起改動《孟子》裡的一句話，畫出這樣一幅幽默、風趣的漫畫。

（寶）

改動兩個字

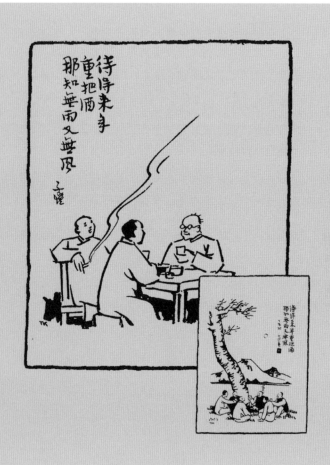

"待得來年重把酒，哪知無雨又無風。" 北宋王安石之妻的這首《定風波》，在兩句之間原來還有一句，僅 "攜手" 兩字。這不是詩，而是一首詞。

爸爸在 1937 年和 1947 年兩次以此為題作畫，可見他對人生無常有很深的感受，知道無論行樂或學習、辦事，都要抓緊時間。是啊，俗話說：今天不知明天的事。那麼今年就更不知明年的事了。可有的人做事喜歡拖拉，總是說：慢慢來，慢慢來！豈不知時間不等人，日子一久，事過境遷，事情就辦不成了：該約會的人已經死去，該學的東西來不及學，該辦的事已辦不成。到那時，後悔也來不及了。

（吟）

後悔也來不及了

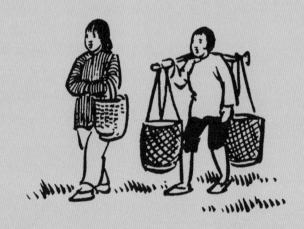

我敬佩她們

畫中的兩個農村婦女，以耕種為生，或許略為做點小生意，把自己種出來的菜拿到街上去賣賣。她們的一生沒有大起大落，沒有誰來賜給她們什麼大恩大惠；但她們"平生不做虧心事，半夜敲門不吃驚"。一生就是這樣平平穩穩地過日子。雖然她們吃的是粗茶淡飯，穿的是布衣布鞋，住的是平房茅屋，但她們像孔子的學生顏回一樣，"一簞食，一瓢飲，人不堪其憂，回也不改其樂"。顏回是住在陋巷裡的，她們則住在鄉村，擁有新鮮的空氣，燦爛的陽光，這些都是我們城裡人所享受不到的。我們的空氣被污染，陽光被高樓遮蔽。現在提出"讓天更藍，水更清，地更綠"的口號，不就是要回歸大自然嗎？

爸爸羨慕她們的生活，所以畫了這幅畫。我也羨慕，可如果真的要我去過這種生活，恐怕我會叫苦了，所以我敬佩她們。

（吟）

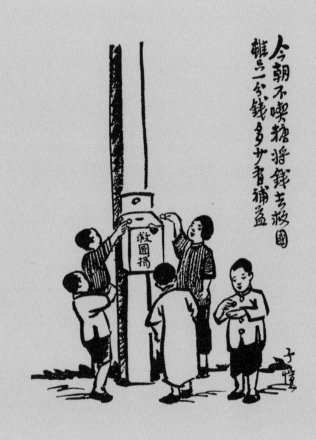

此畫作於抗日戰爭時期。

記得抗戰期間有一個號召，叫做"有錢出錢，有力出力"。兒童，按理說屬於既無錢、又無力的階層。可是他們還是有一點點錢，那就是平時節省下來的糖果錢，數目不大。在抗戰熱情高漲時，連這些小娃兒都爭着響應，前來參加募捐。——你一二分，我三五分。別看數目小，聚沙成塔，集腋成裘，也是很可觀的。而更重要的是，他們都懷着一顆熱忱的愛國之心！

<div align="right">（寶）</div>

聚沙成塔

責任編輯	陳麗菲　羅冰英　李斌
封面設計	吳冠曼
版式設計	鍾文君

書　　名	爸爸的畫 ❷
繪　　畫	豐子愷
著　　者	豐陳寶　豐一吟
出　　版	三聯書店（香港）有限公司
	香港北角英皇道 499 號北角工業大廈 20 樓
	Joint Publishing (H.K.) Co., Ltd.
	20/F., North Point Industrial Building,
	499 King's Road, North Point, Hong Kong
香港發行	香港聯合書刊物流有限公司
	香港新界荃灣德士古道 220-248 號 16 樓
印　　刷	美雅印刷製本有限公司
	香港九龍觀塘榮業街 6 號 4 樓 A 室
版　　次	2012 年 2 月香港第一版第一次印刷
	2021 年 4 月香港第二版第一次印刷
規　　格	大 32 開（140 × 184 mm）288 面
國際書號	ISBN 978-962-04-4796-9（套裝）

© 2012, 2021 Joint Publishing (H.K.) Co., Ltd.

Published & Printed in Hong Kong